U0117872

花鸟画谱丛书

蔬果谱

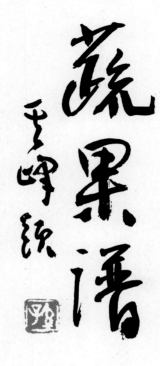

河北美术出版社

出 版 说 明

　　我社曾出版了一套《中国画自学丛书》，深受读者欢迎，但自学中国画的朋友们，更渴望我们能提供比较丰富的名家作品作为临习范画。因此，我们经过广泛征集，新编选了这套《花鸟画谱》。此套画谱包括梅、兰、竹、菊、木本花卉、草本花卉、虫鱼、蔬果、禽鸟、猛兽、小动物等十六个方面，每个方面选入了古代，近现代诸名家各种风格流派的代表作品100幅，有工笔、小写意和大写意，这些作品有的体现了深厚的传统功力，有的在新技法方面进行了成功的探索，尤其所选的一些古代画家的作品，更是展现了中国传统绘画的精神品质和高超的笔墨技巧。朋友们可根据自己的爱好、基础和条件从中选择临摹学习，我们真诚地希望本套画谱能成为广大花鸟画爱好者的良师益友。

图 版 目 录

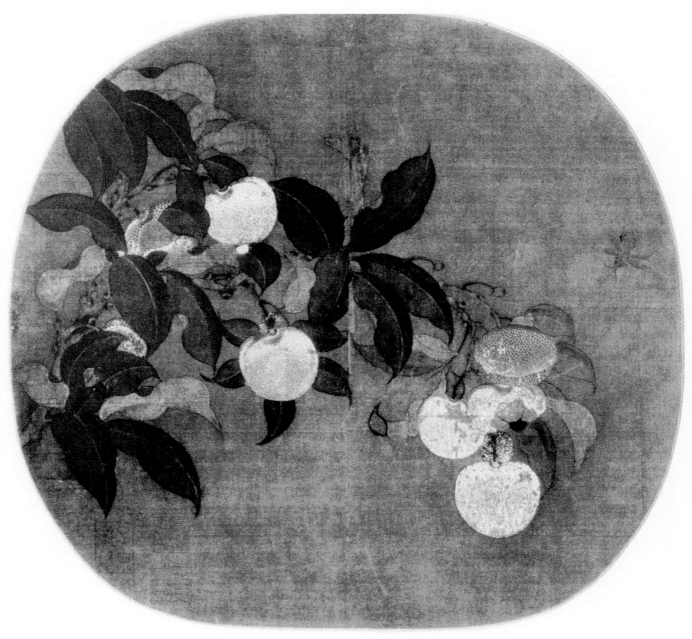

1 荔枝图　宋　佚名

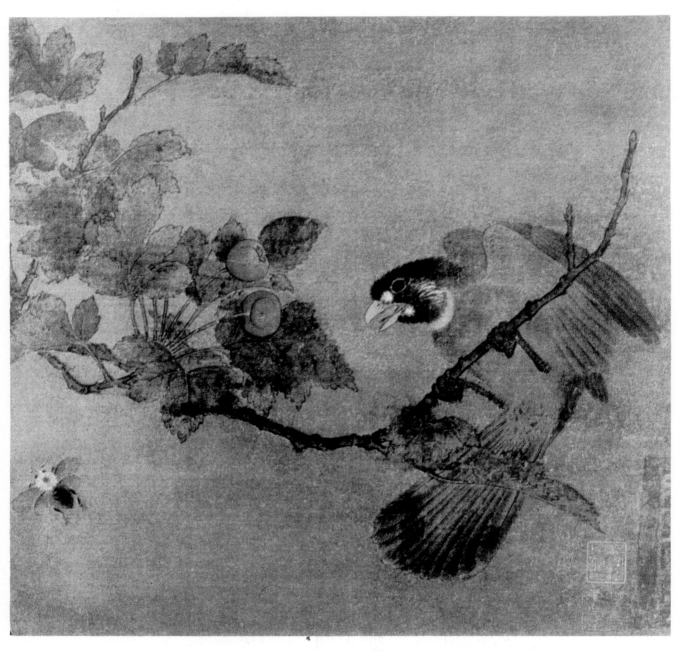

2 秋实鸣禽图 宋 佚名

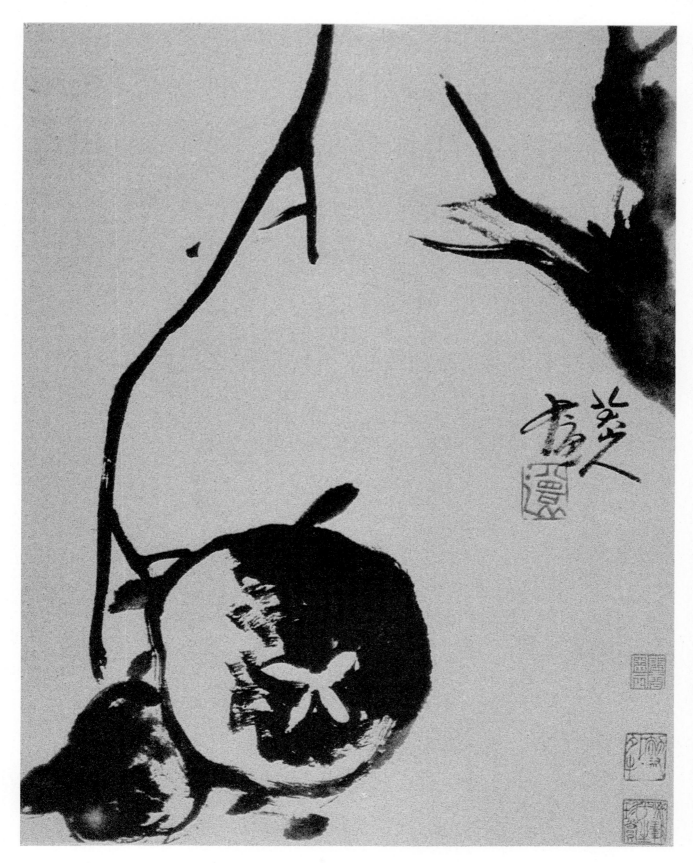

3　石榴　清　八大山人

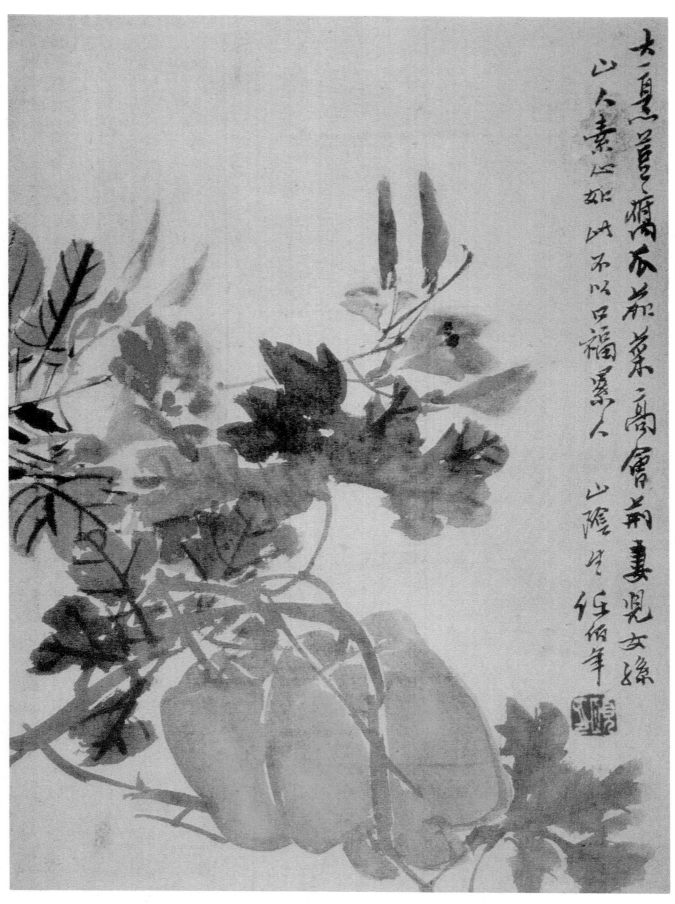

4　蔬果册　　清　任伯年

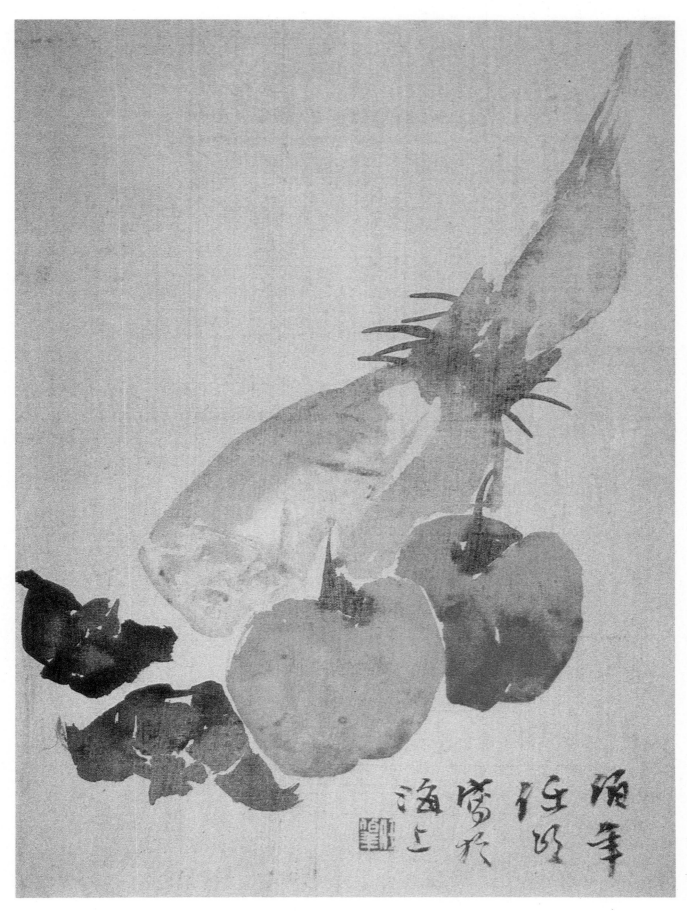

5　蔬果册　清　任伯年

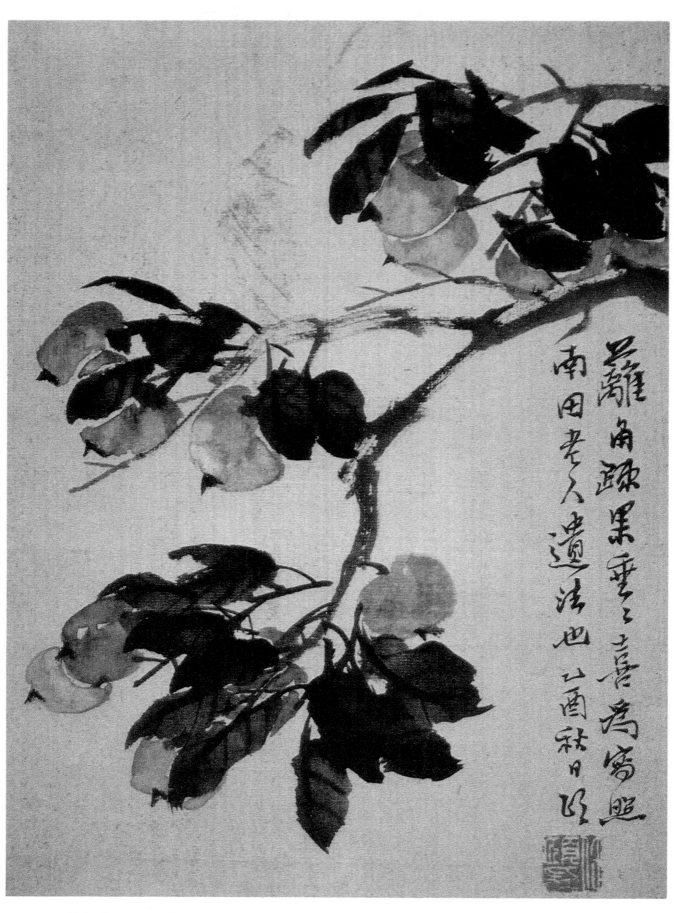

離角跳果云上喜為窩題
南田老人遺法也 乙酉秋日□

6　籬角蔬果　　清　任伯年

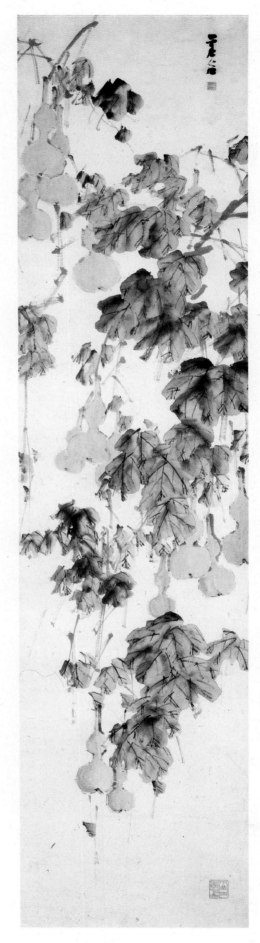

7　葫芦　清　虚谷

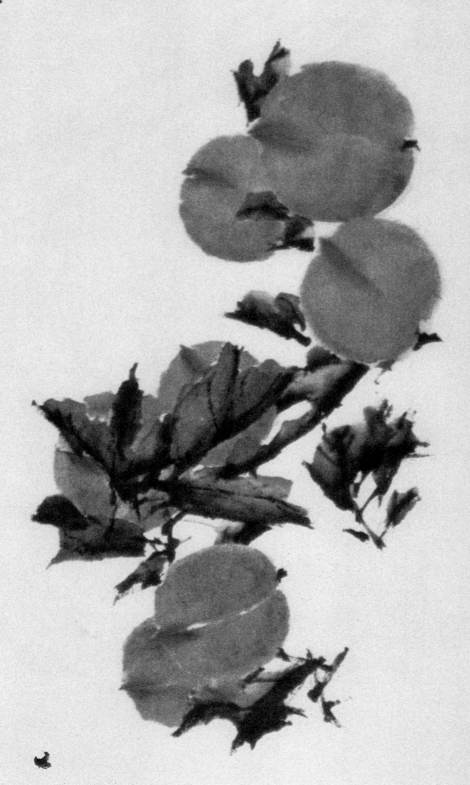

8 桃子　清　虚谷

11 青菜 吴昌硕

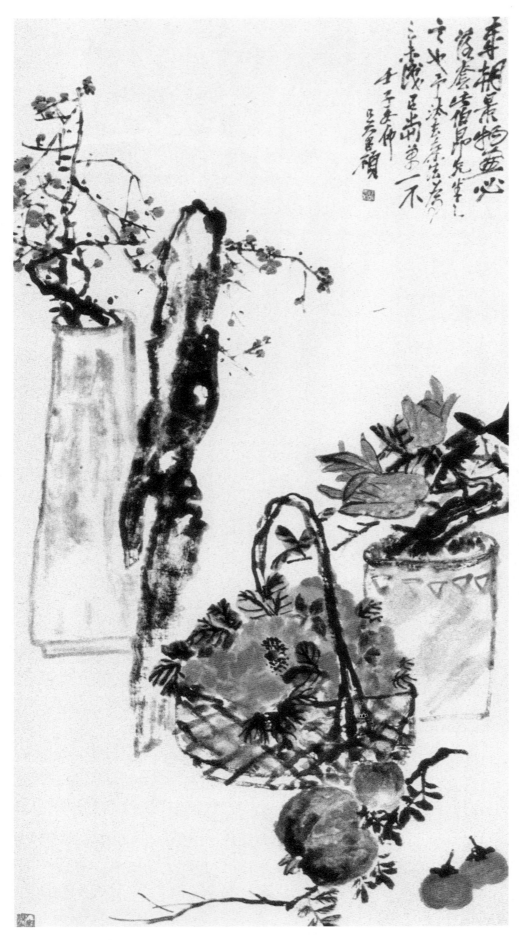

12　岁朝图　　吴昌硕

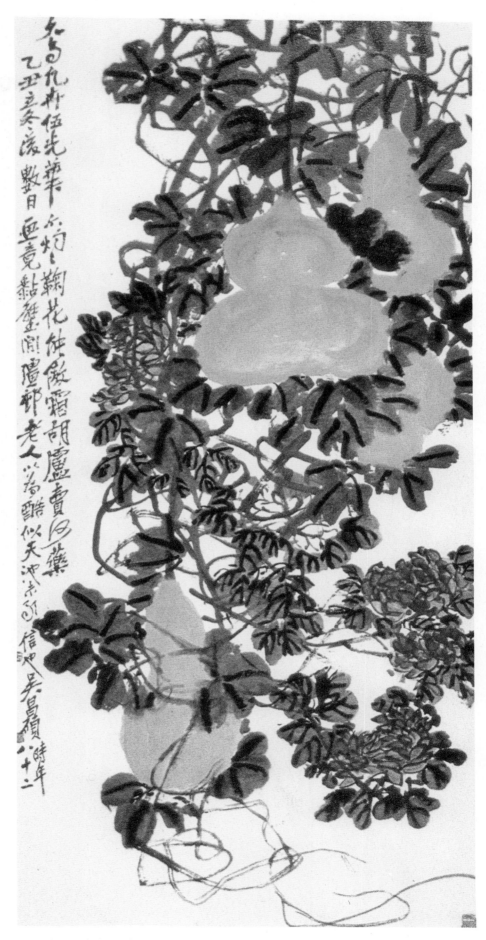

13　秋光图　　吴昌硕

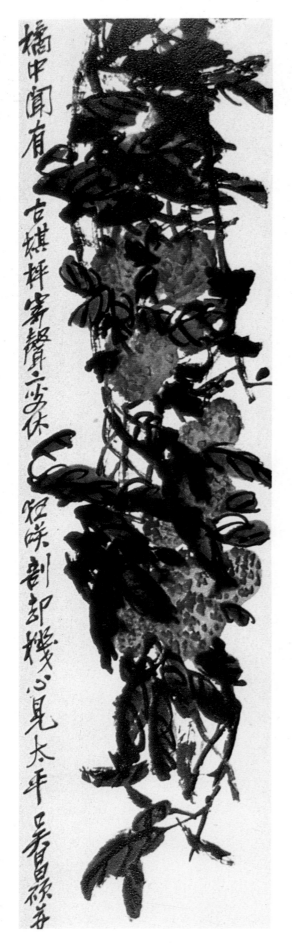
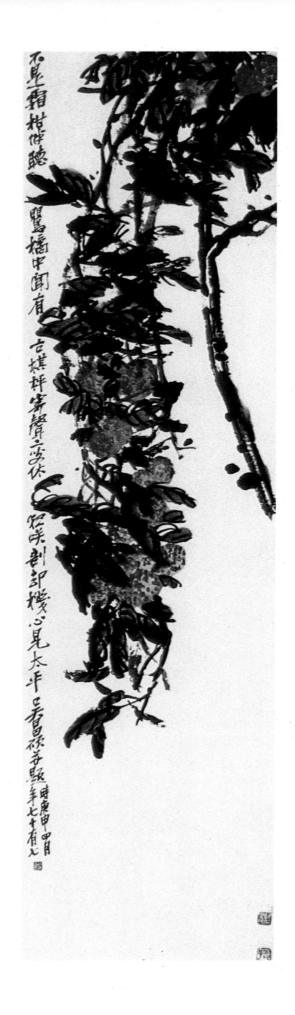

14　荔枝图　　附局部　吴昌硕

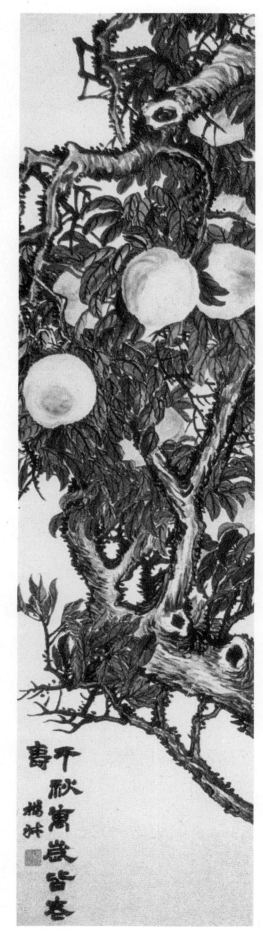

15　千寿图　　赵之谦

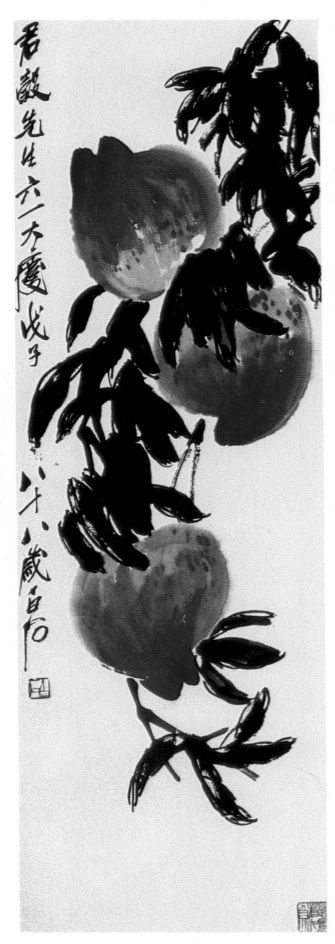

16　桃　　齐白石

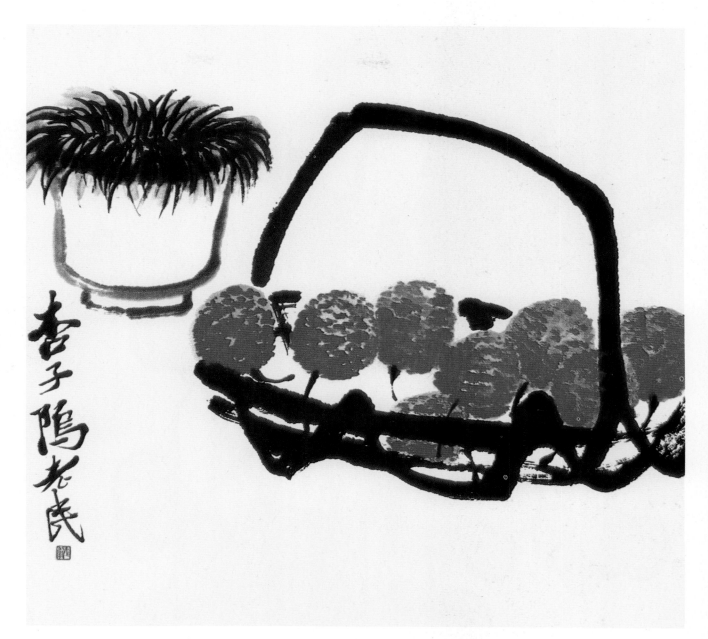

17　荔枝　　齐白石

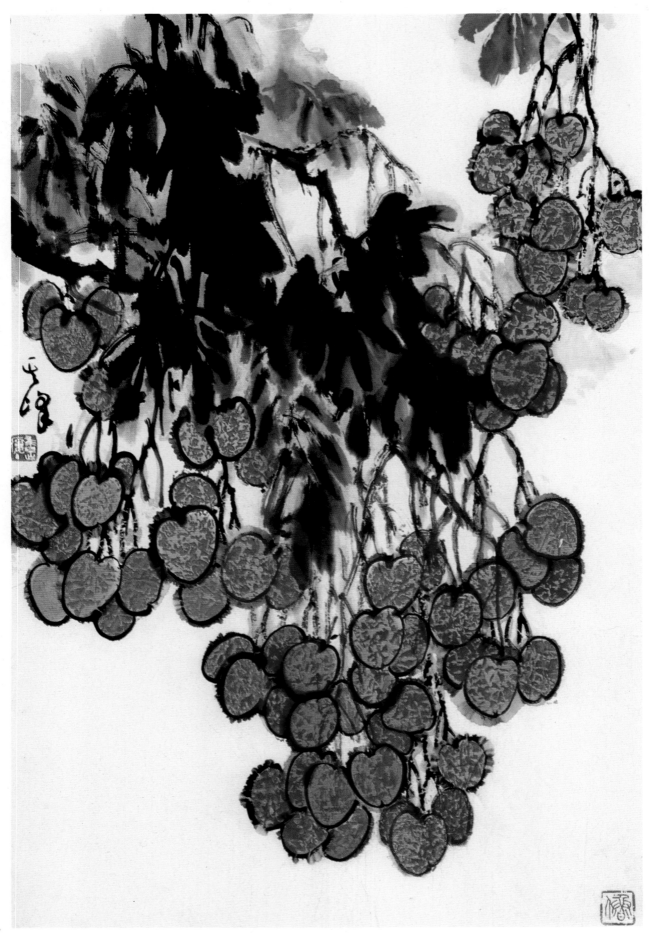

18　荔枝　孙其峰

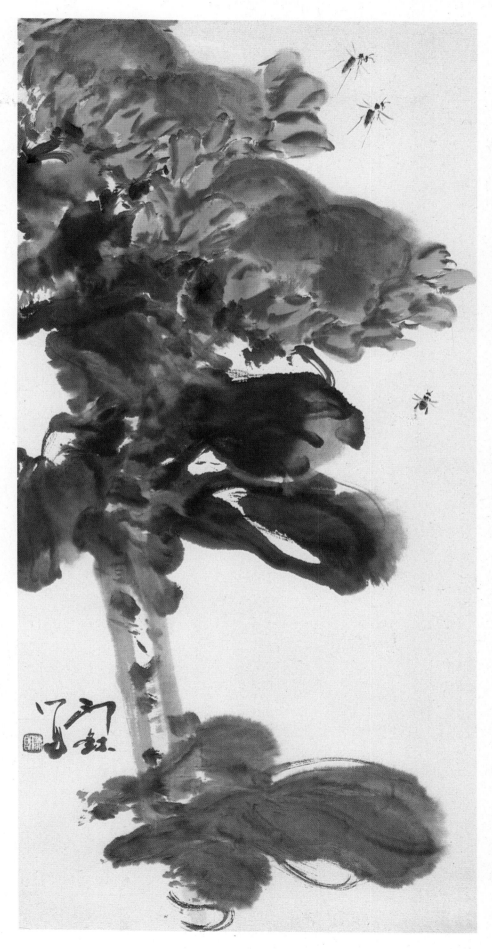

19　向日葵　萧朗

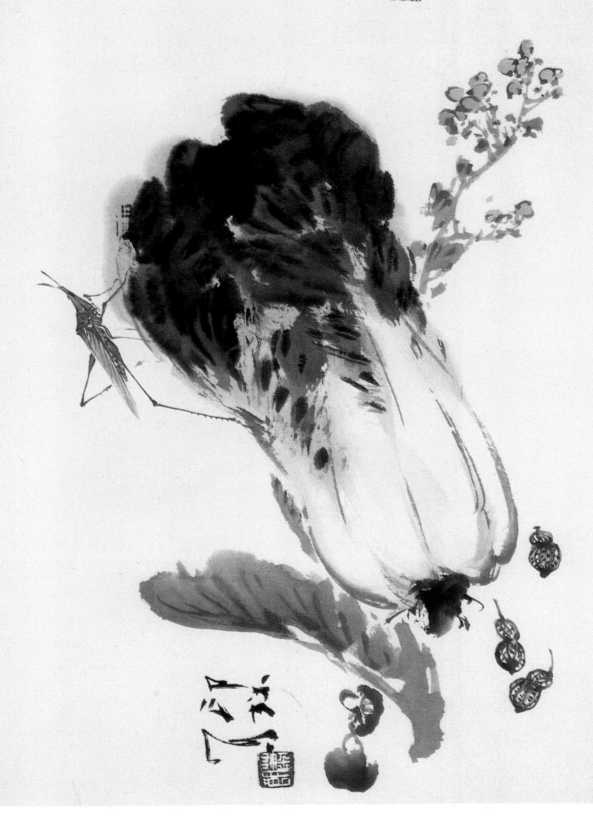

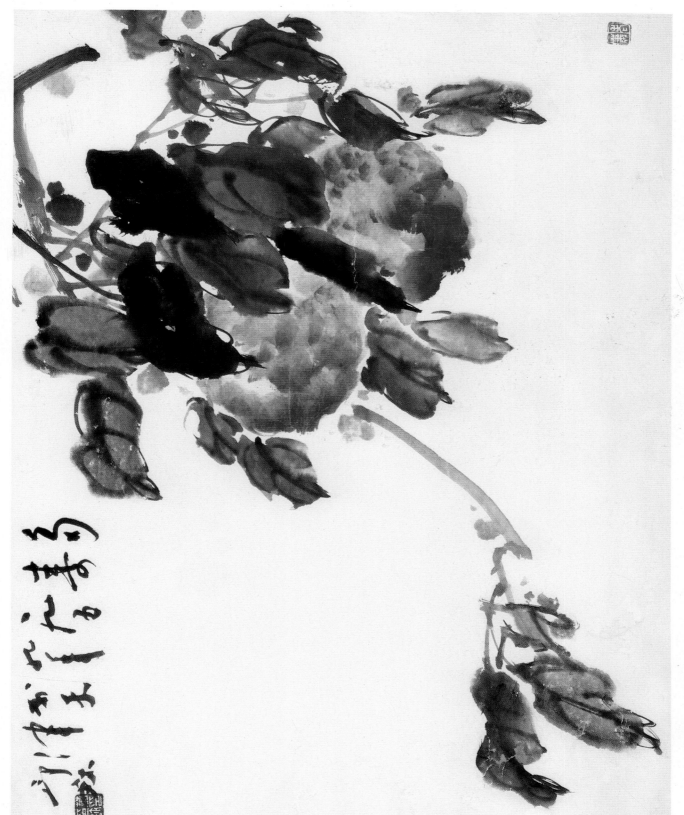

21　寿桃　萧朗

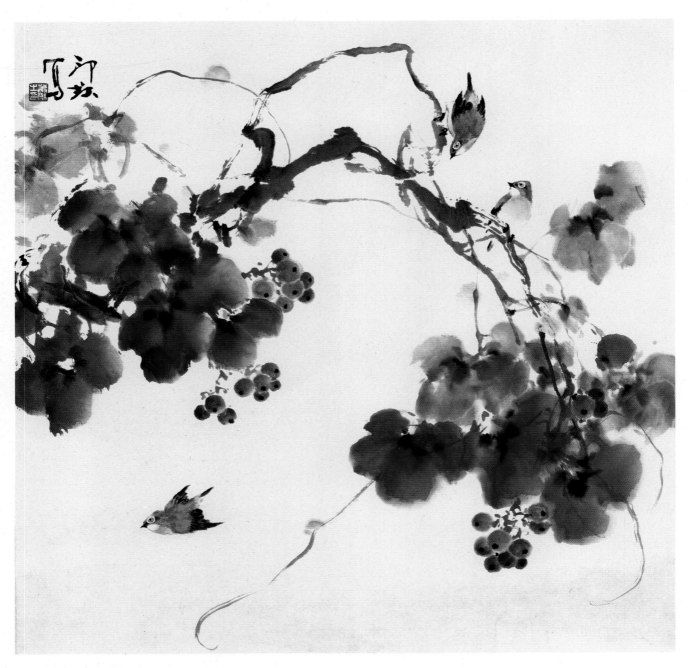

22　葡萄小鸟　　萧朗

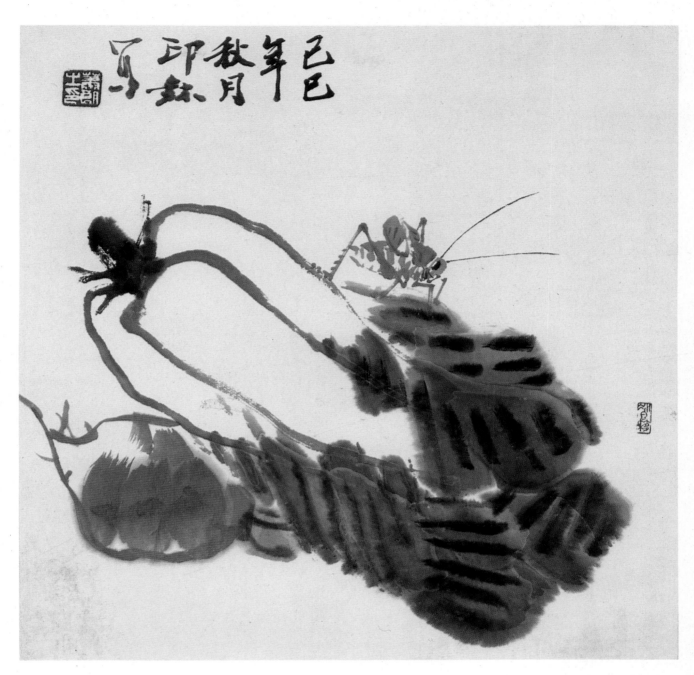

23 蝈蝈白菜 萧朗

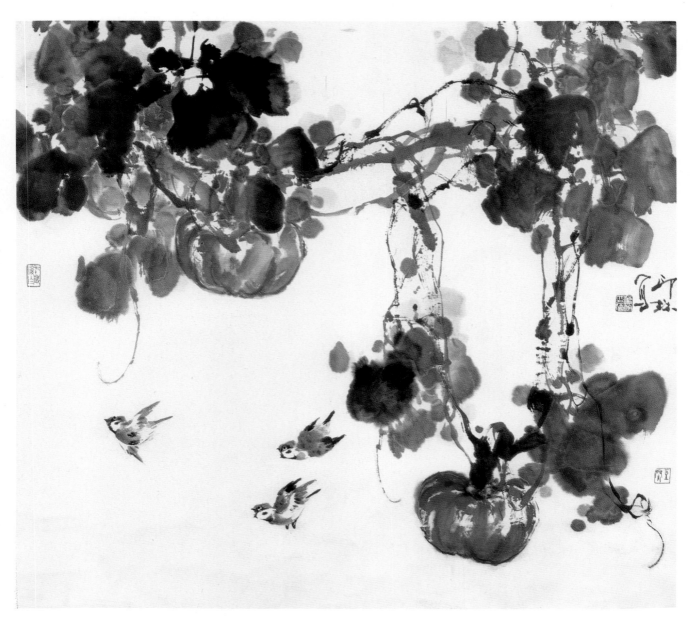

24 南瓜小鸟 萧朗

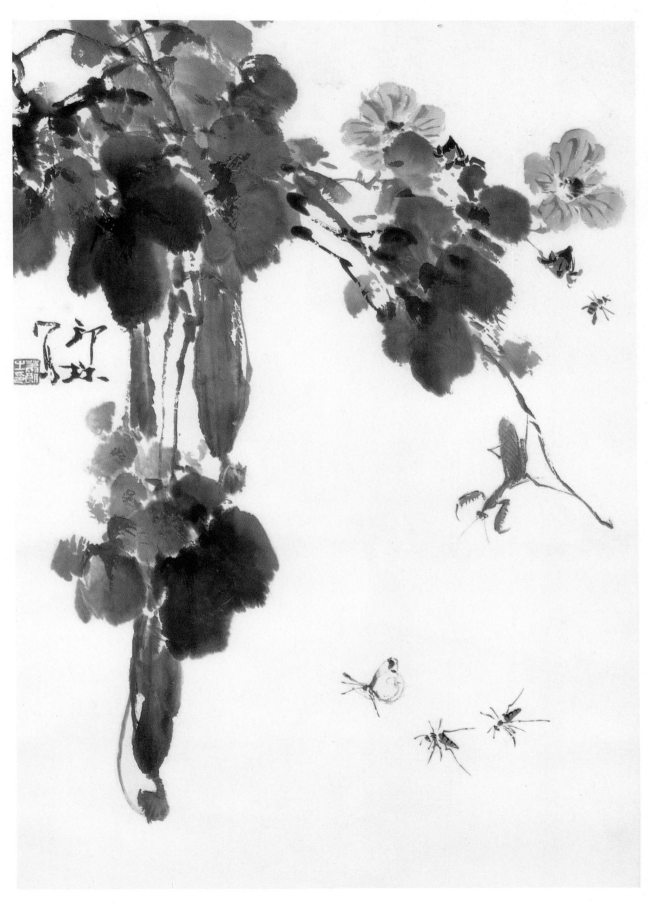

25　丝瓜　萧朗

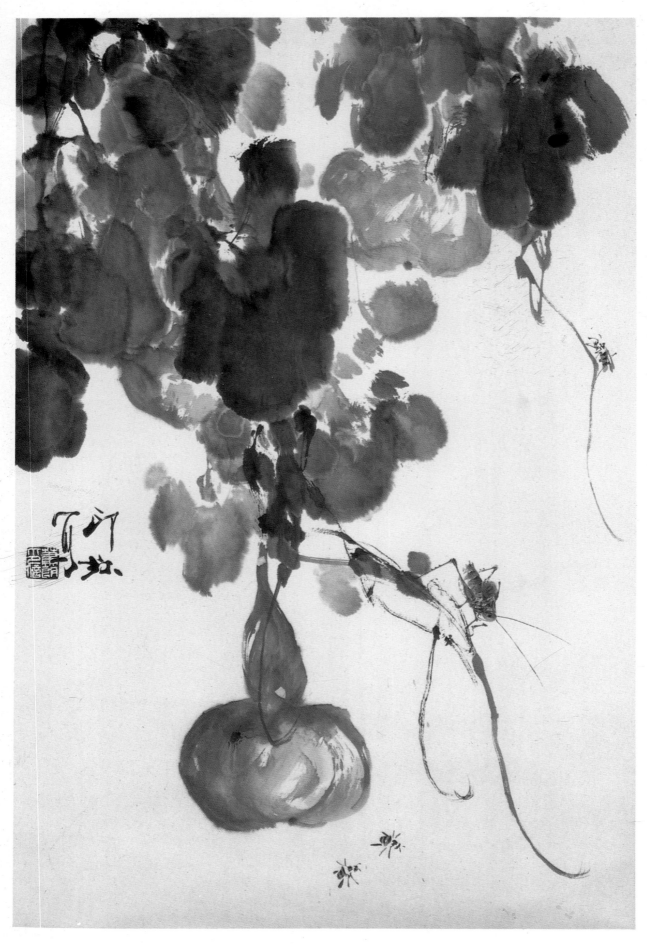

26　葫芦　萧朗

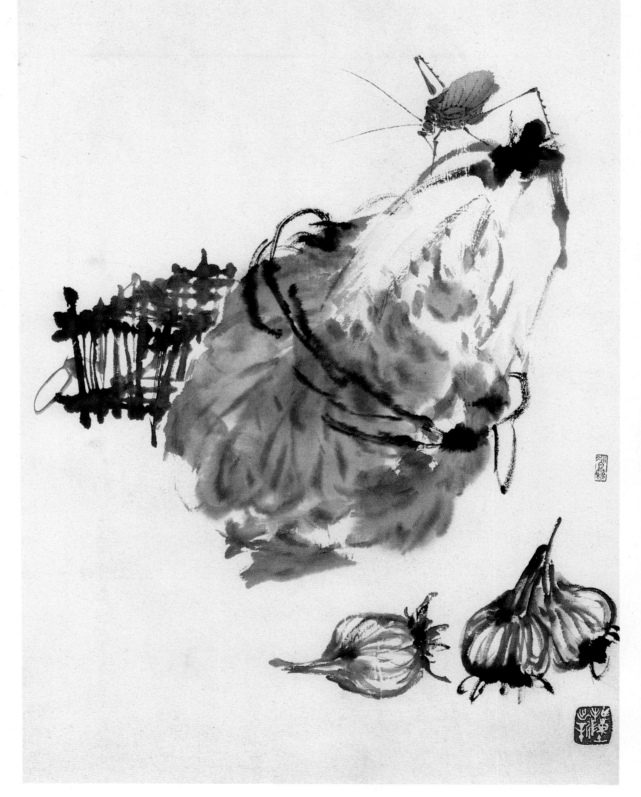

27　菜根香　　萧朗

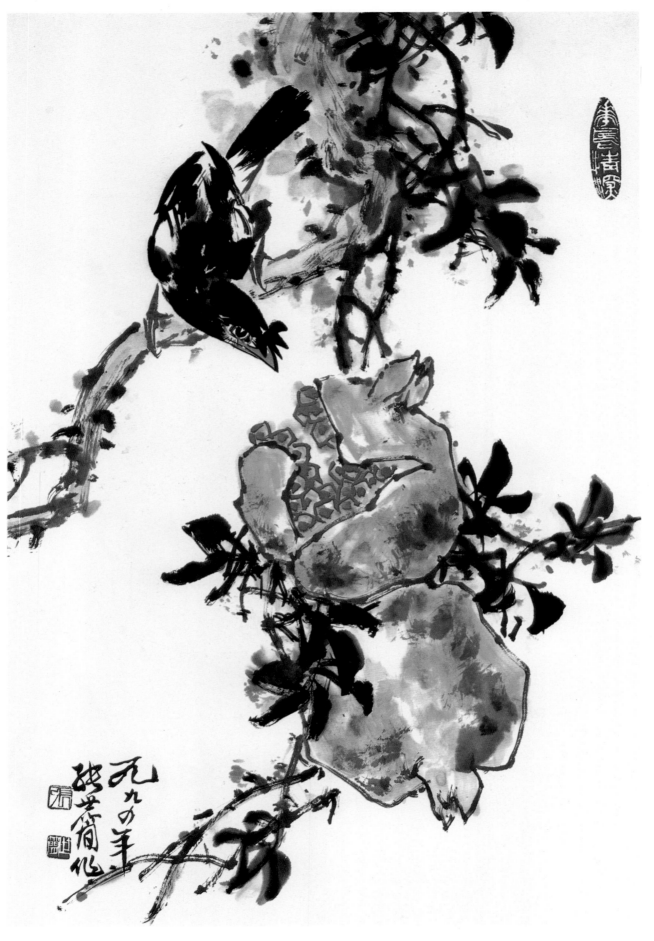

28　石榴八哥　张世简

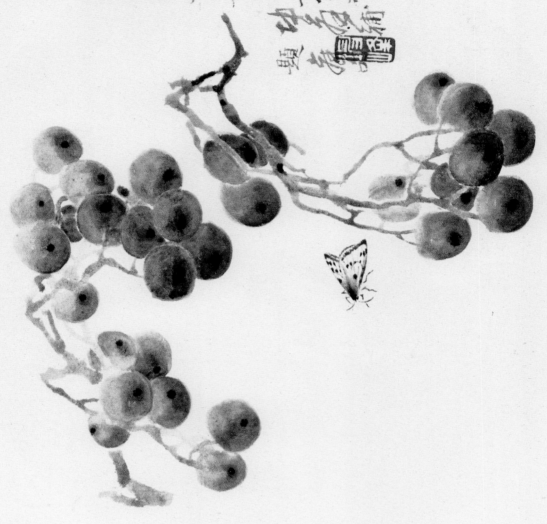

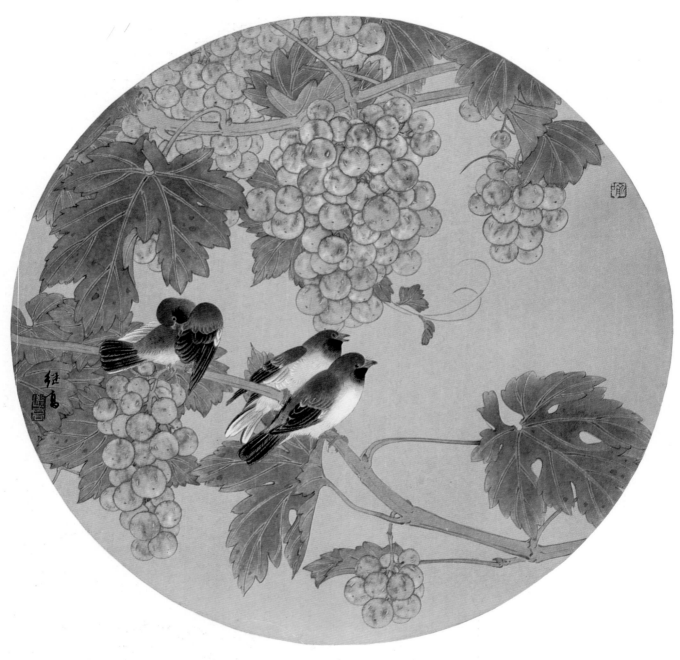

32　葡萄小鸟　　喻继高

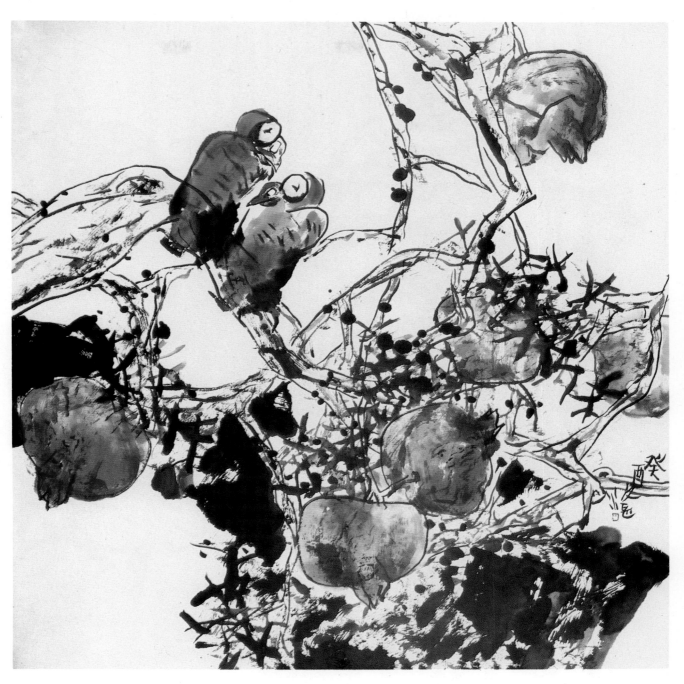

33 石榴 江文湛

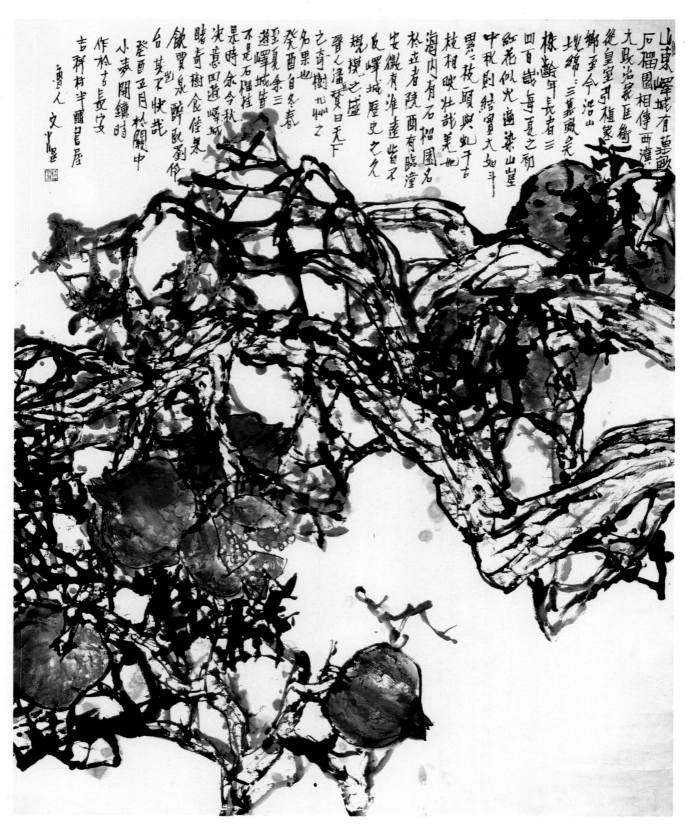

山東嶧城有蓬歐
石榴圖相傳西漢
九取皇家匹衡
從皇室引植家
鄉至今沿山
坡錦三裏頭尖
橡齡年長者三
四百歲每夏之初
紅花似九遍染山崖
中秋則結寶大如斗
黑二枝頭興如千吉
枝相映壯哉美如
海內有石榴圖名
柱立者陵酉有臨潼
安徽有淮遠峰不
友嶧城歷史之久
規模之盛
習人潘賀日天下
之奇樹九州之
名果也
癸酉自冬春
遊嶧城皆三
不是石榴桂
果今余今秋
決意四遊嶧城
睹奇樹食佳泉
欽賈泉醉致劉伶
台其少快哉
癸酉五月秋關中
小麥開鐮時
作於古長安
吉祥村半醉昌屋
嶺人 文湛

34　石榴　　江文湛

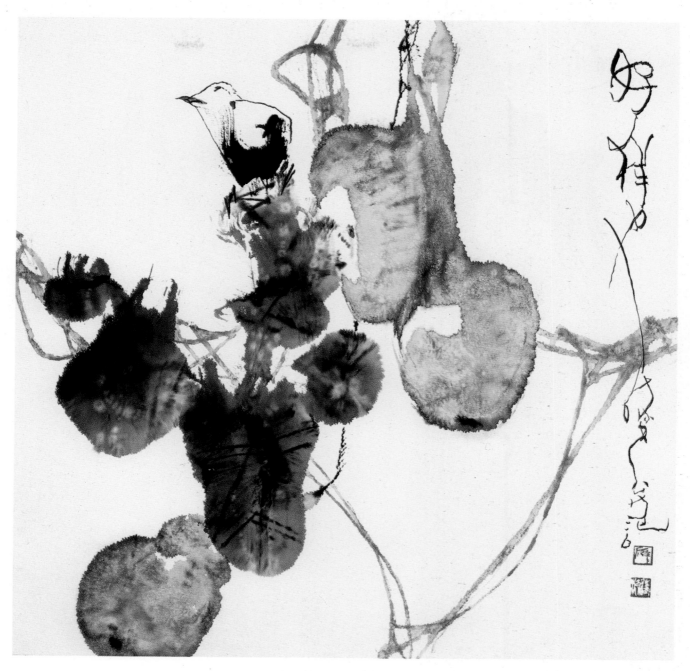

35　葫芦　　应诗流

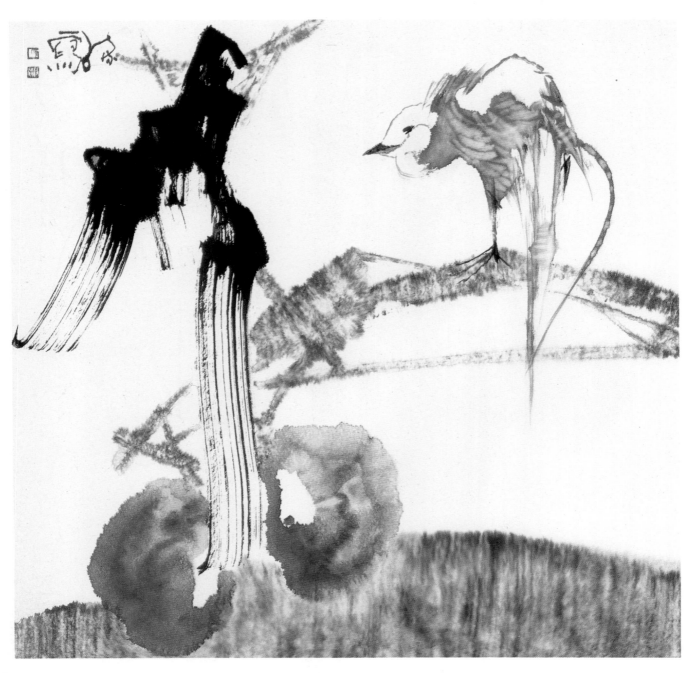

36 大寿 应诗流

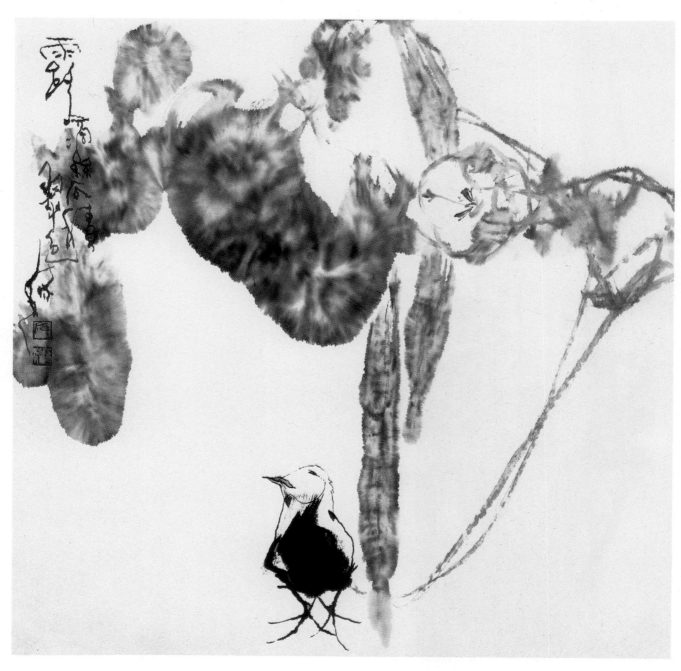

37　露滴丝瓜积翠色　　应诗流

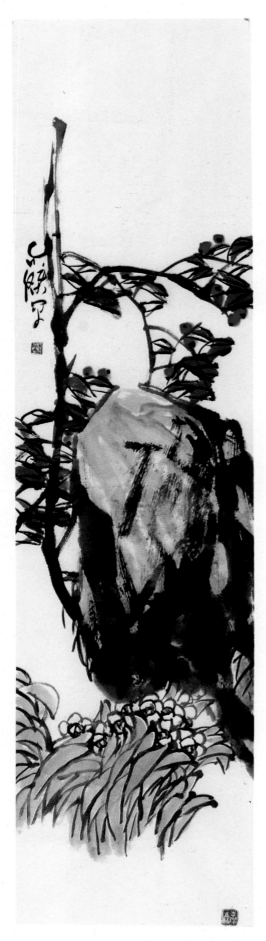

38　红果熟了　　邵志杰

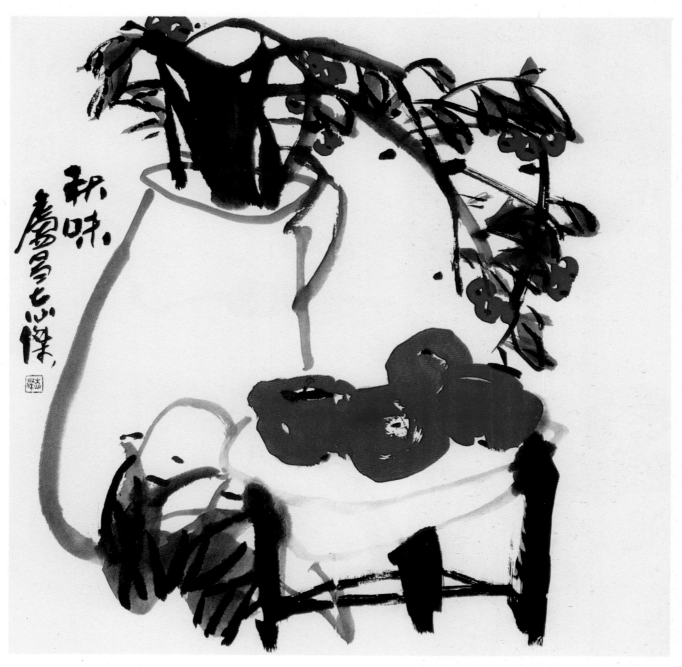

39　秋味　　邵志杰

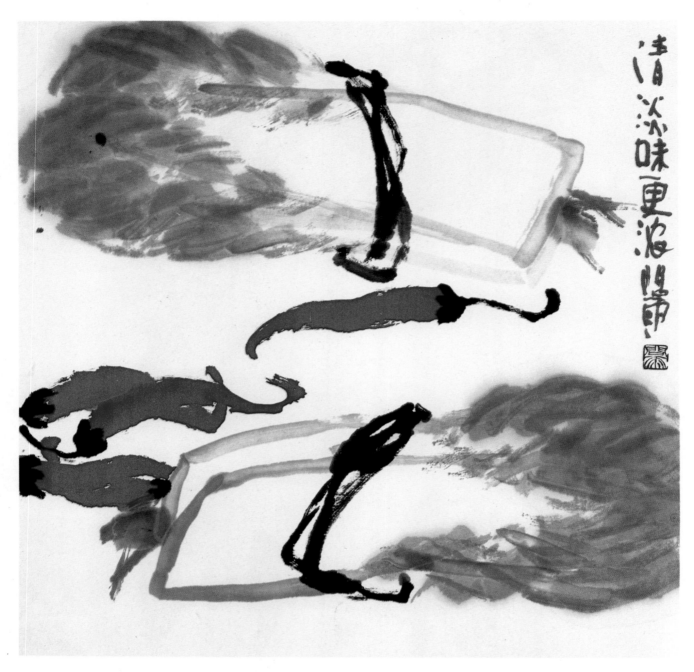

40　清淡味更浓　　问雨

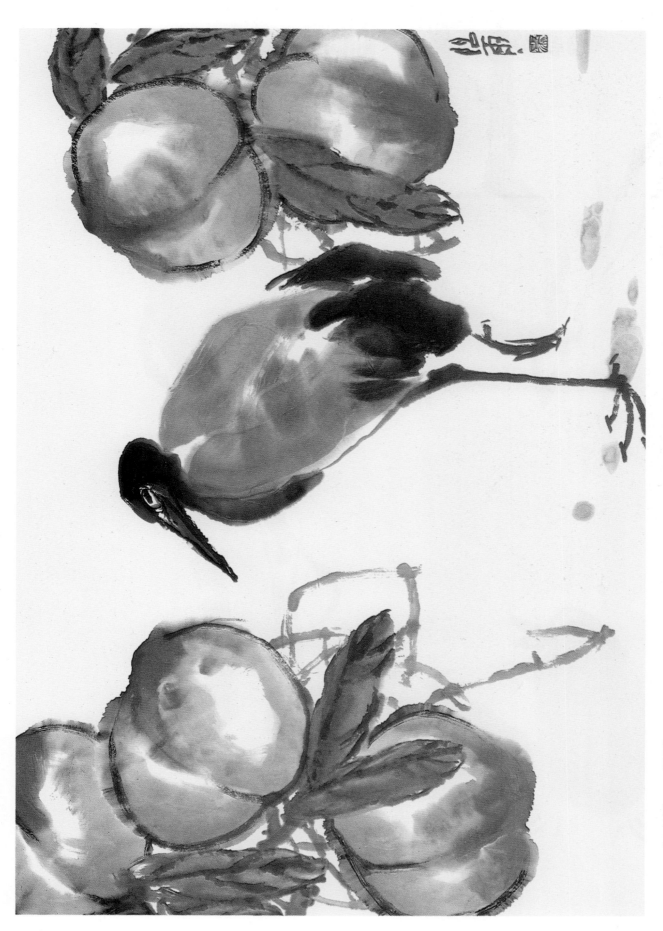

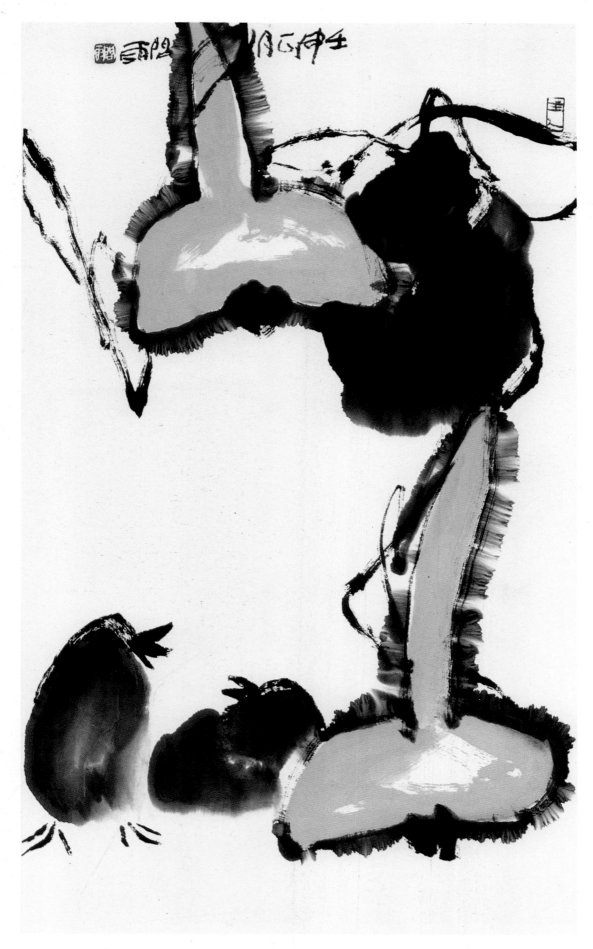

42　秋韵　问雨

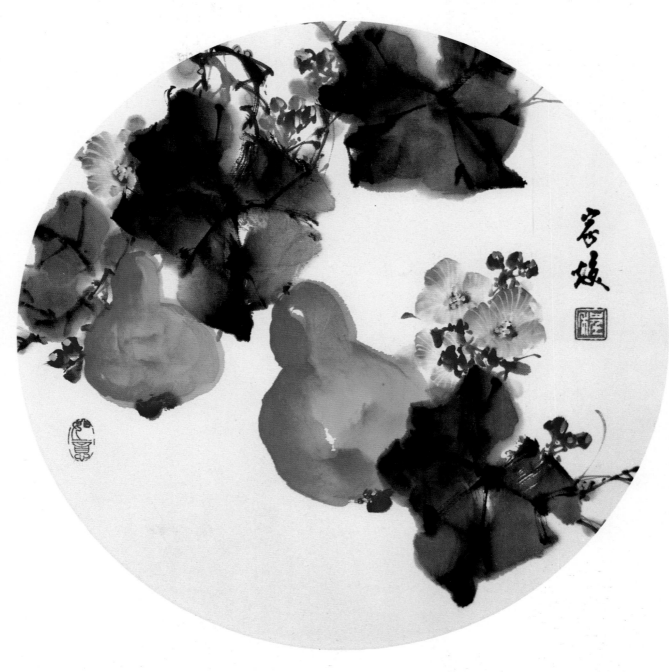

43　金果满园　　程家焕

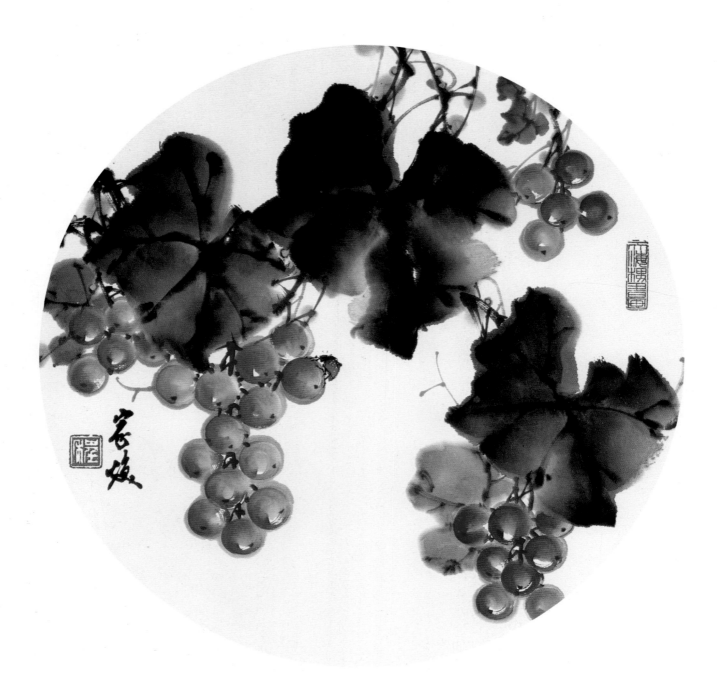

44　紫玉飘香　　程家焕

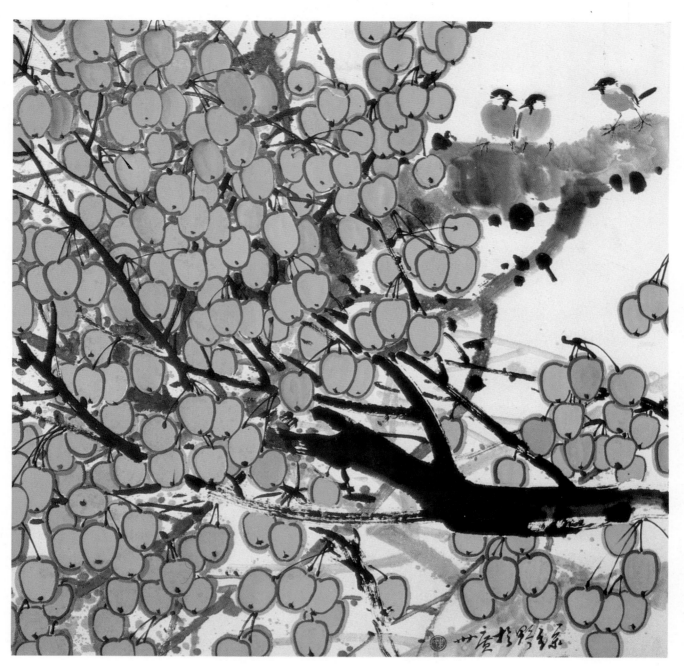

45　秋实金灿灿　　叶绿野

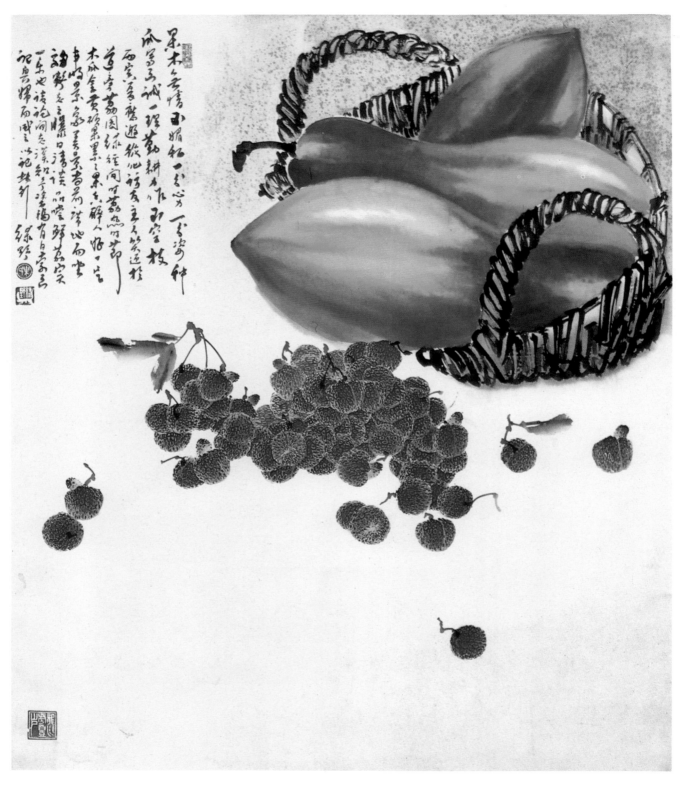

46 岭南佳果 叶绿野

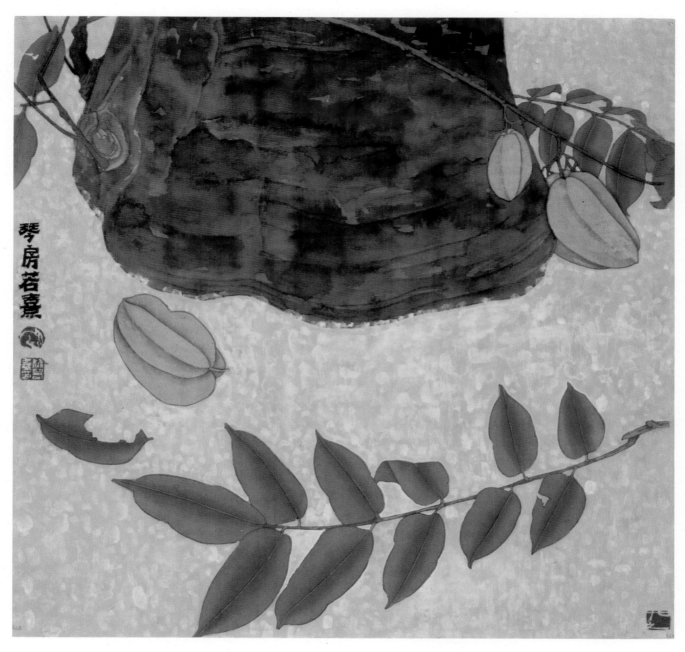

47　五星果　　林若熹

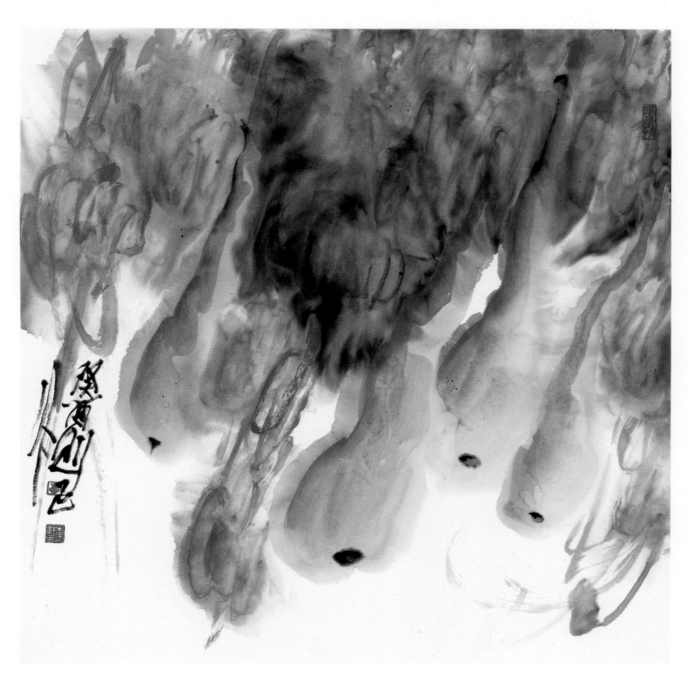

49　葫芦　　李魁正

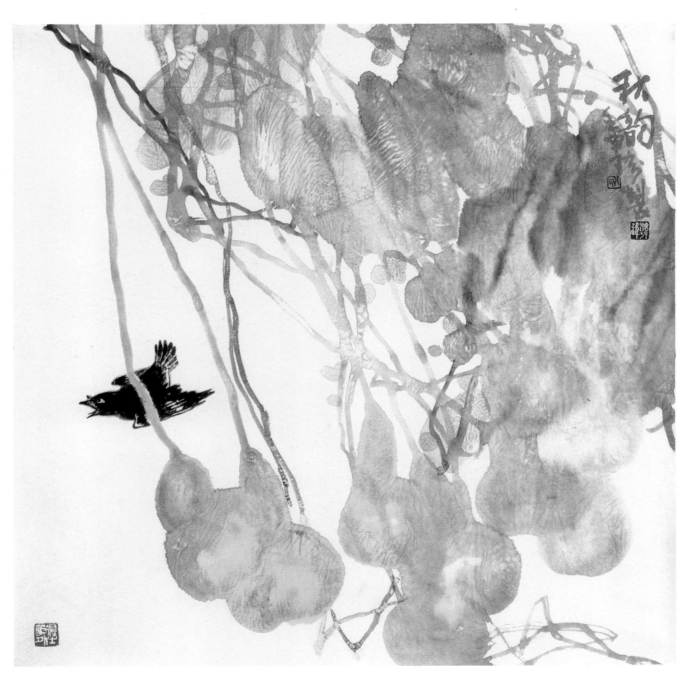

50 秋韵 韩玮

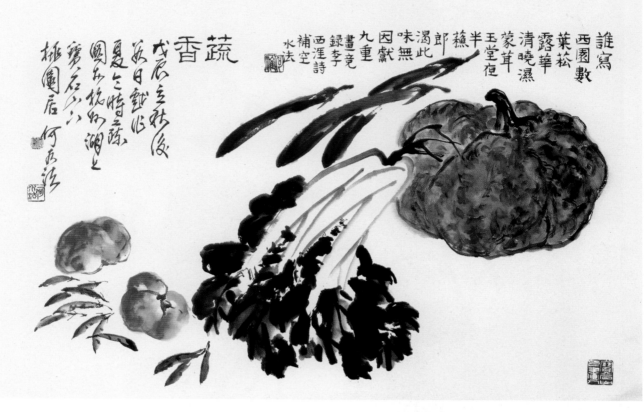

51　山肴野蔌　　何水法

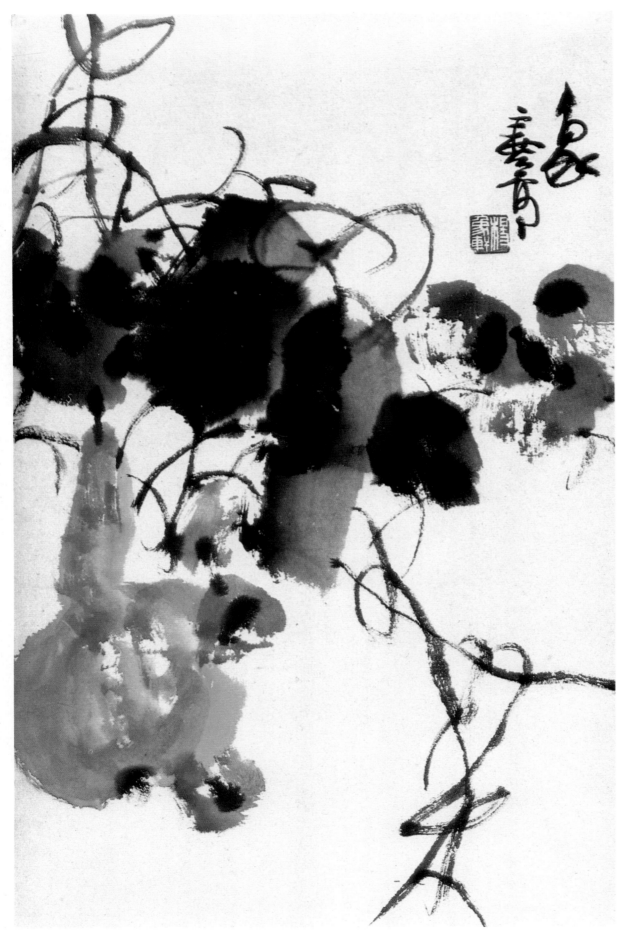

52　葫芦　杨象宪

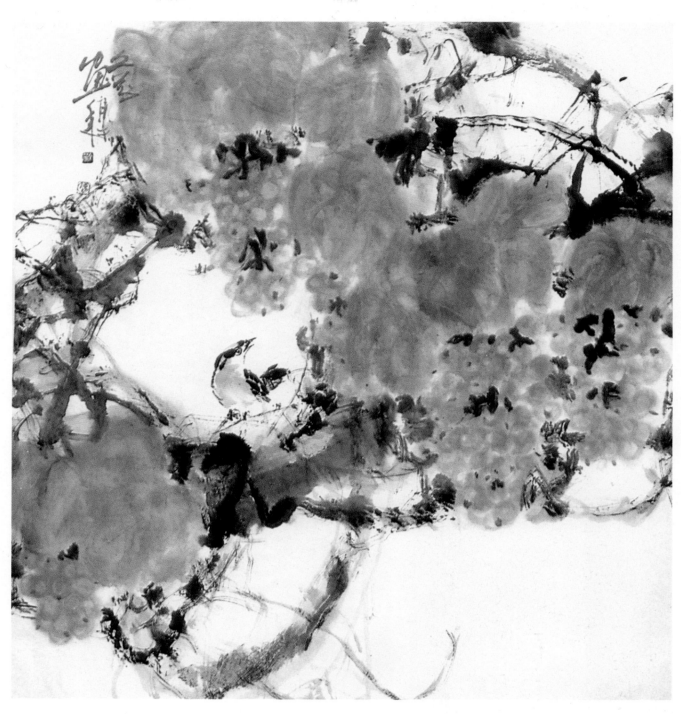

53　葡萄　　陈文芬

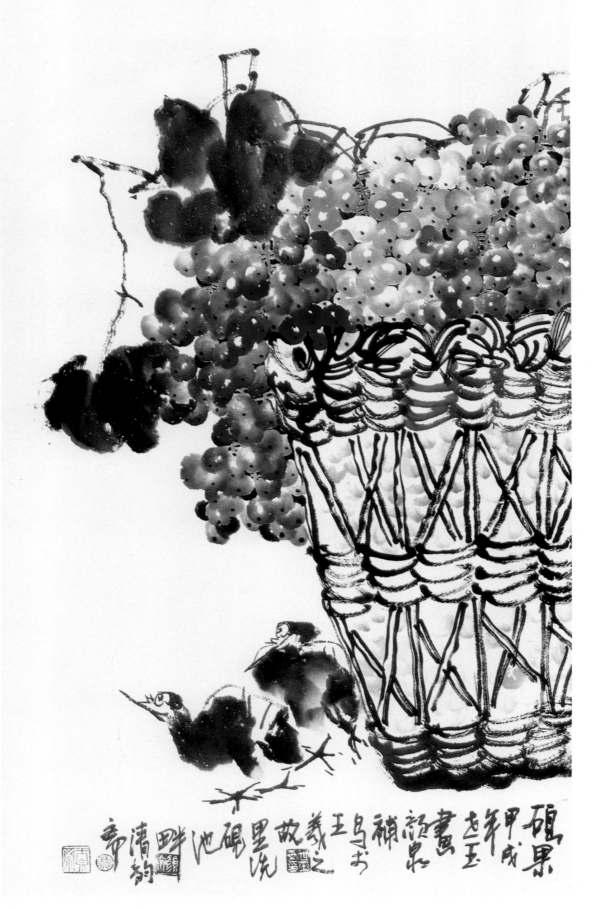

54　硕果　　颜泉　世玉

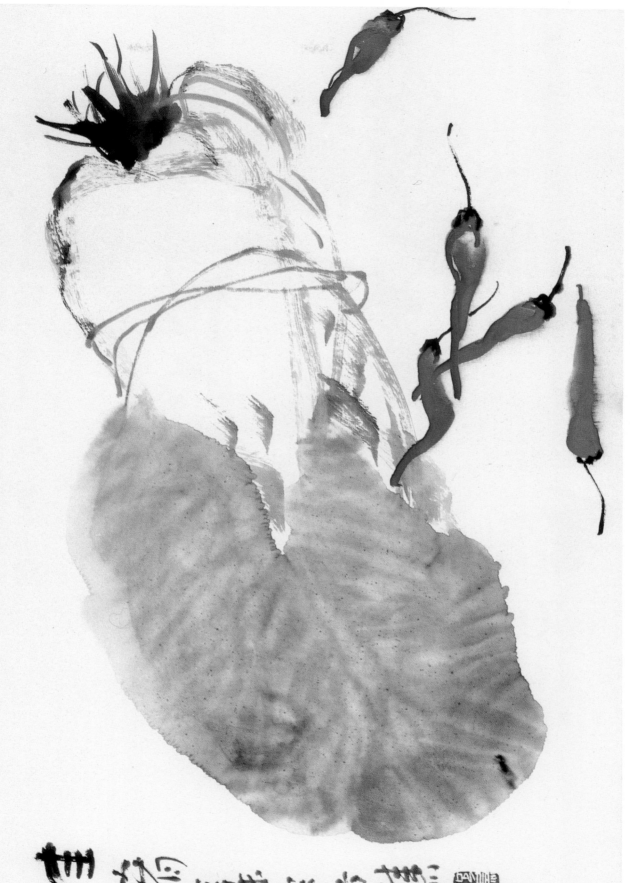

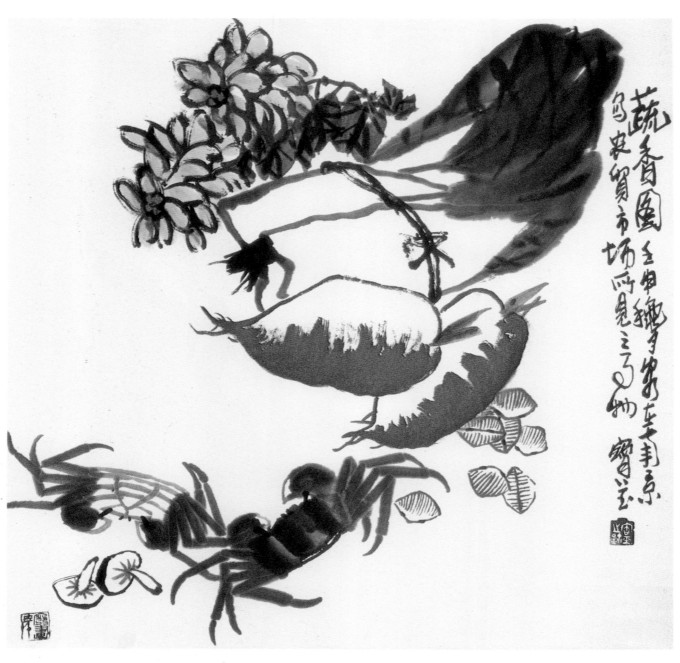

56　蔬香图　　谷宝玉

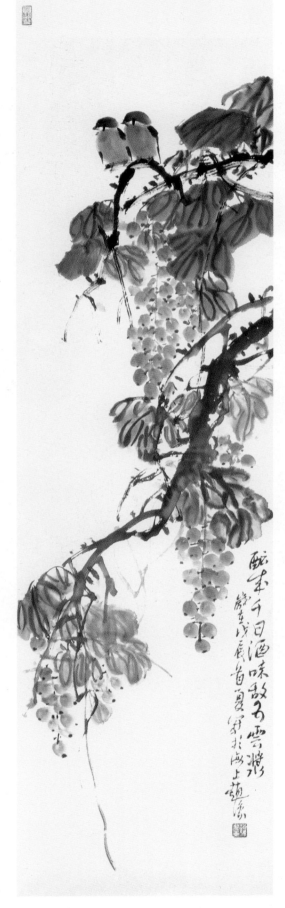

醉来千日酒味散名云游屏歲在戊辰首夏尊于海上赵豫

57　双雀葡萄　　赵豫

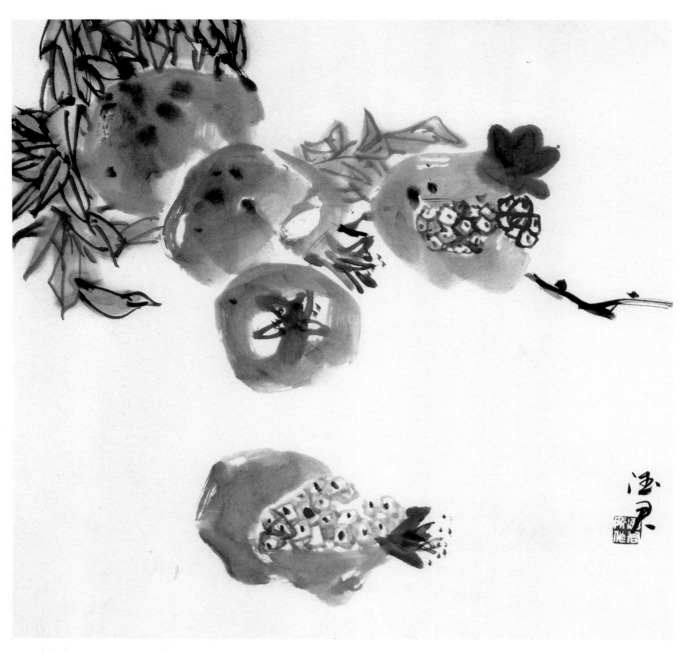

58　石榴　李德君

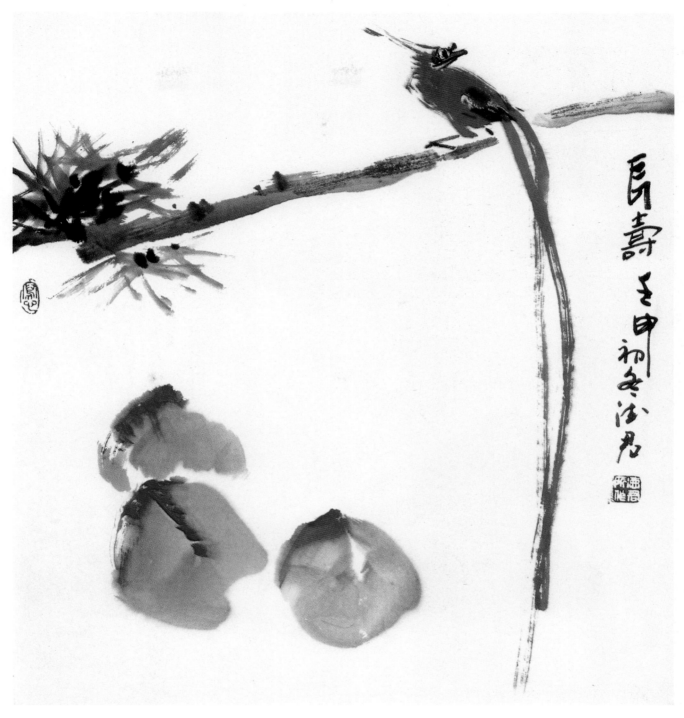

59 长寿图 李德君

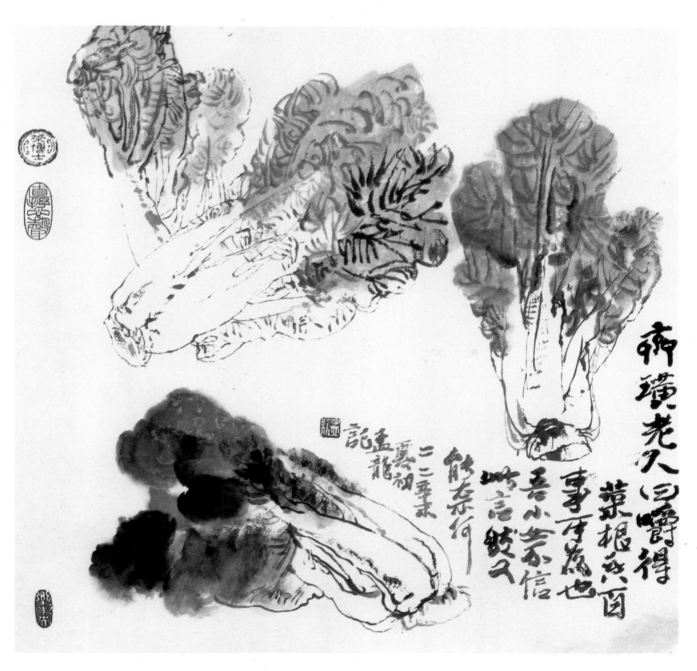

60　菜根香　　王孟龙

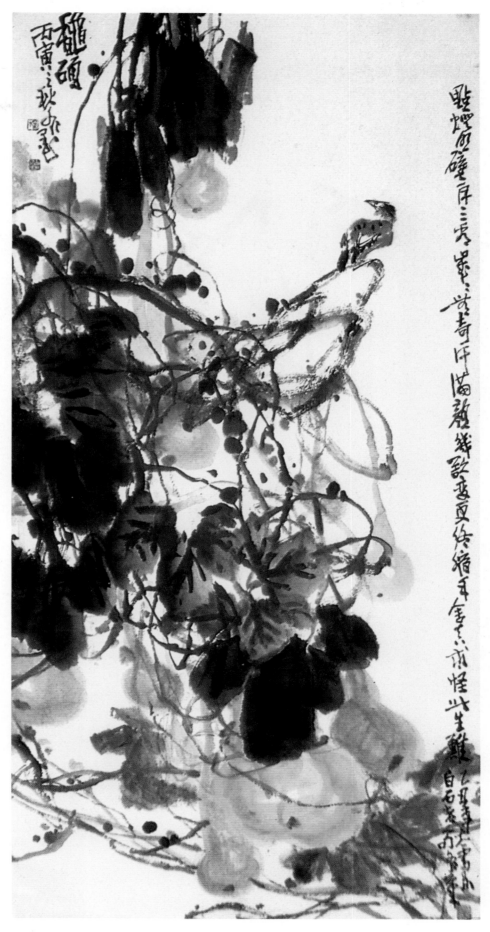

61　秋硕　　杨文仁

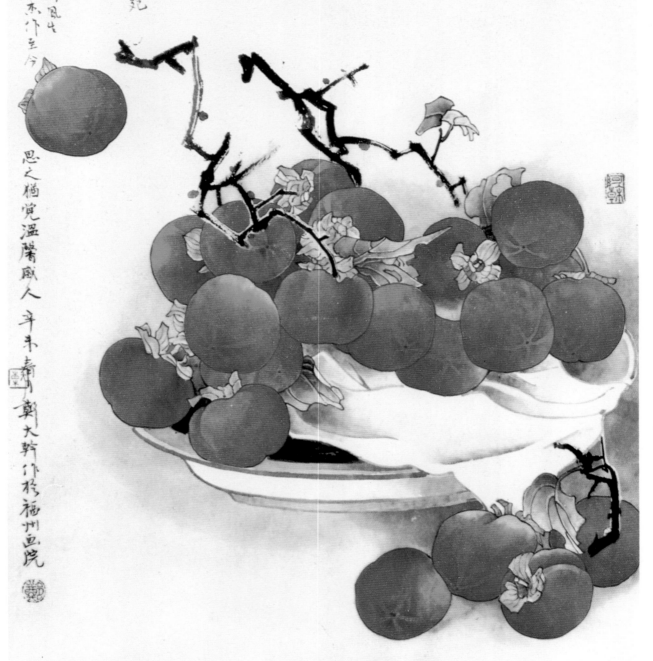

丹實纍纍

京華歷市口
豐富胡同
一十九號
乃文匯巨匠
老舍故居
院中丹柿
滿樹絲絲
盛蔭雅稱
丹柿小院
前華于邦周
大師曾為之
寫真綠泡藏范
余六多次在此
耿聽謇尺人
莫清老人詠夢風生
敕以佳果寫以求作至今

思之猶覺溫馨感人 辛未春月
鄭大幹作於福州畫院

62　丹实累累　　郑大干

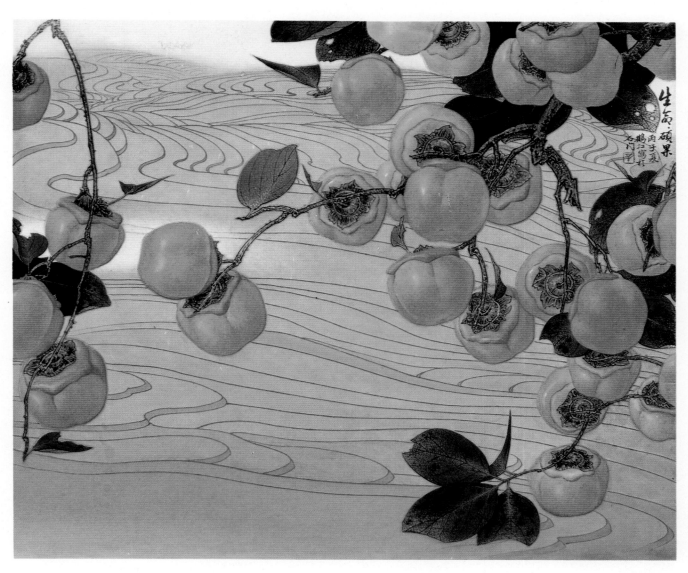

63 丹柿图 辛鹤江

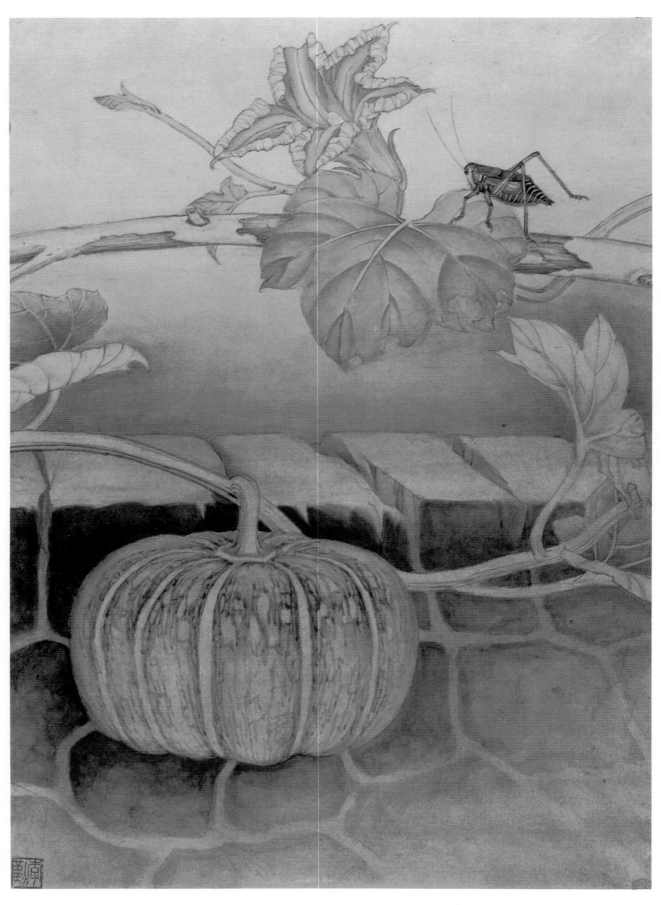

64　农家乐　　李勤　徐士钦

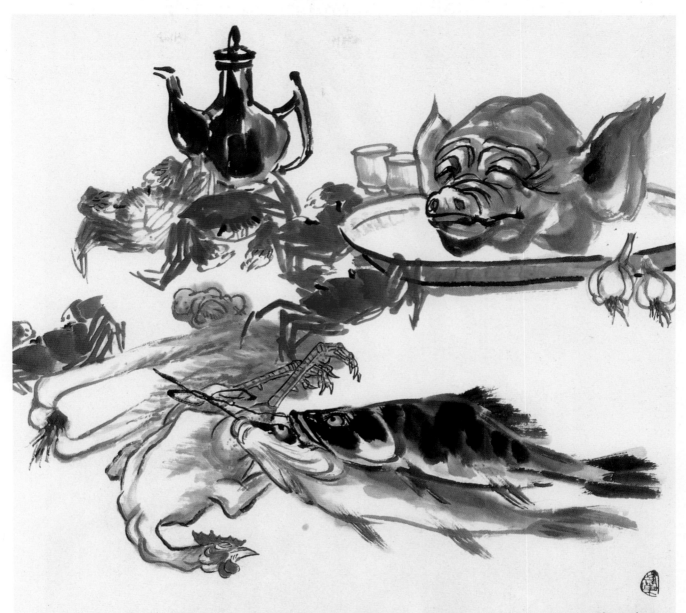

65　丰年　　马志丰

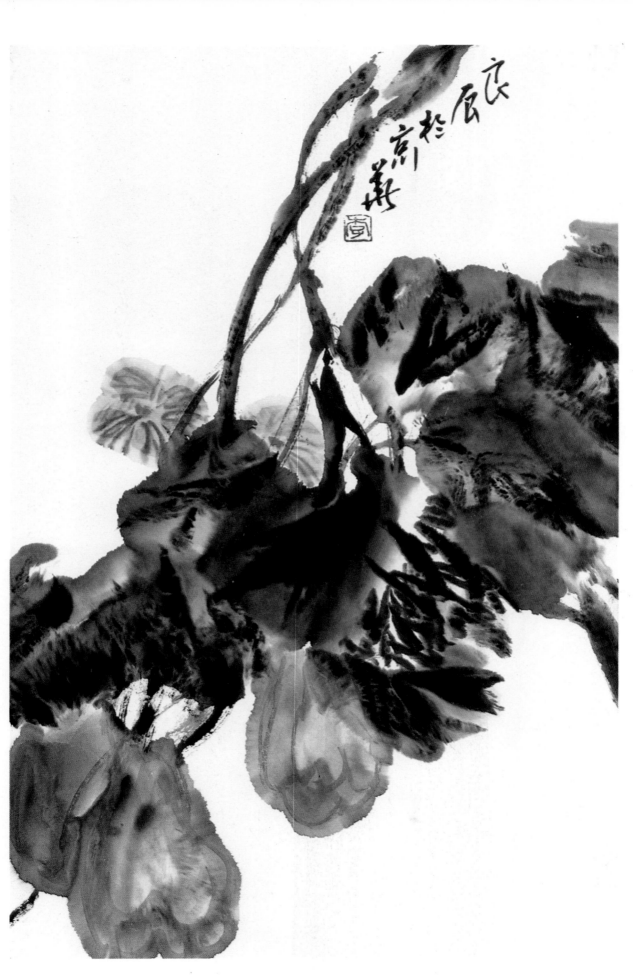

66　秋实　　李良辰

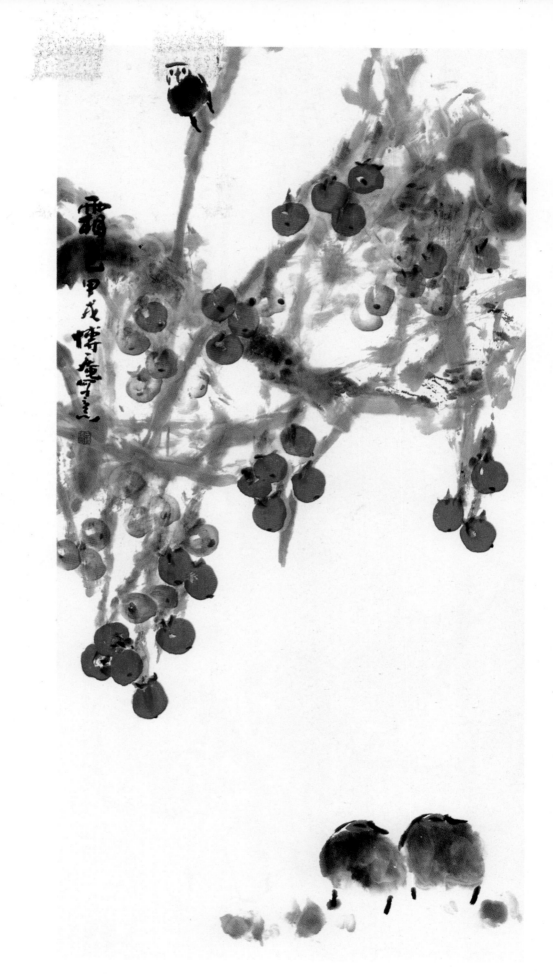

67　霜　　田博庵

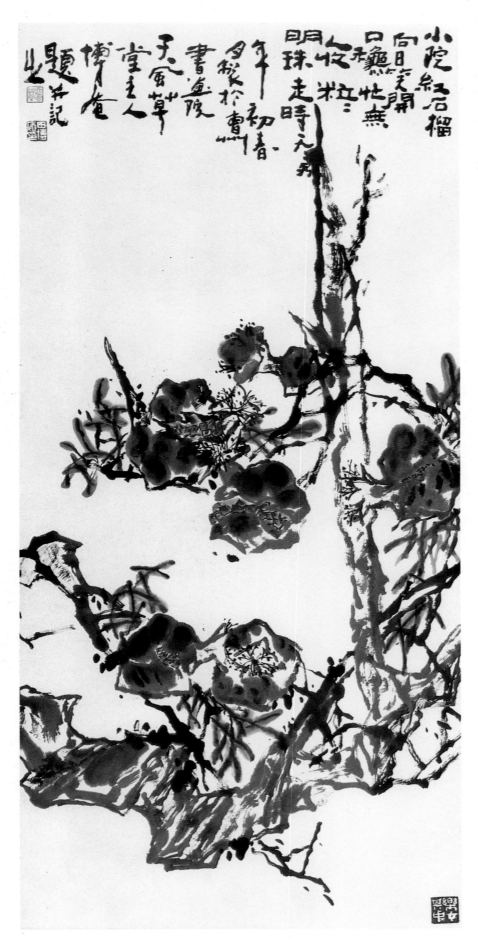

小院紅石榴
向日笑開口
龜坼無人收
明珠走時元

年年初春
夕陽在曹州
書畫院
天香草堂主人
博月庵
題並記

68　石榴　田博庵

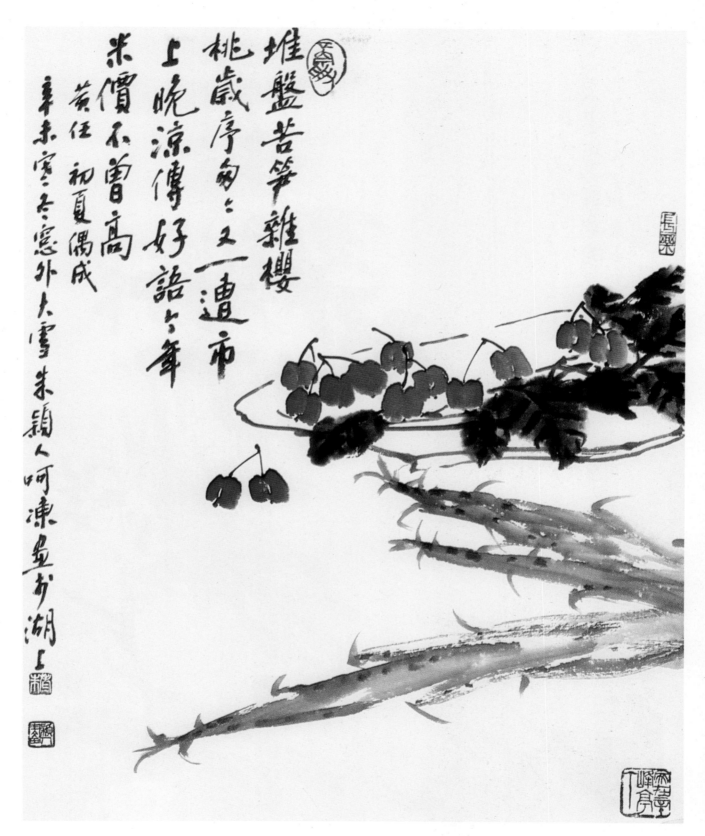

堆盤苦笋雜櫻
桃歲序匆匆又一遭市
上晚涼傳好語今年
米價不曾高
黃任初夏偶成
辛未寒冬窗外大雪朱穎人呵凍畫於湖上

69　櫻桃笋　　朱穎人

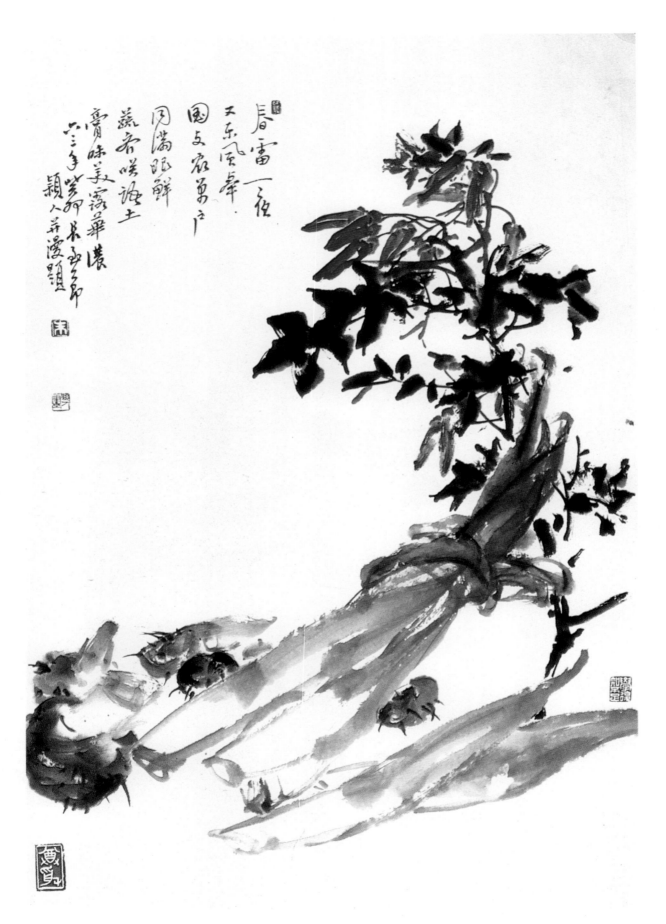

70　蔬果　朱颖人

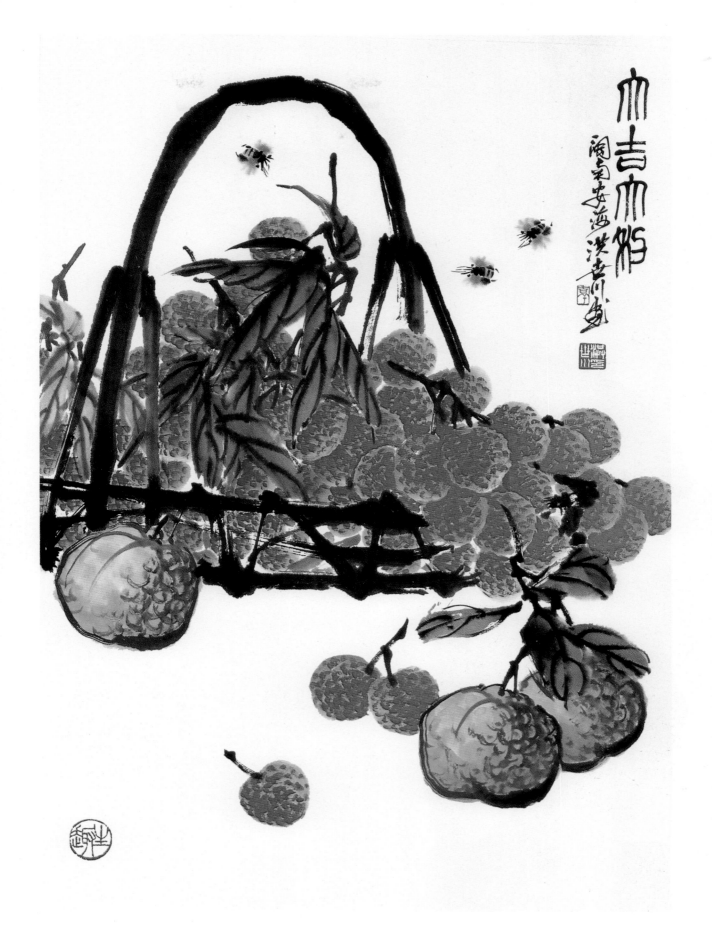

71　大吉大利　　洪世川

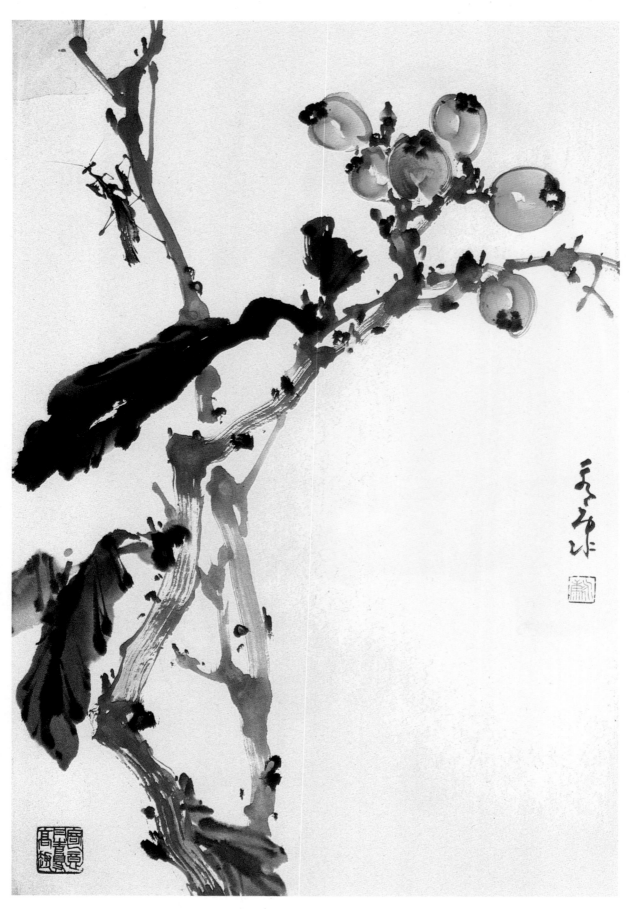

72 枇杷 陈永康

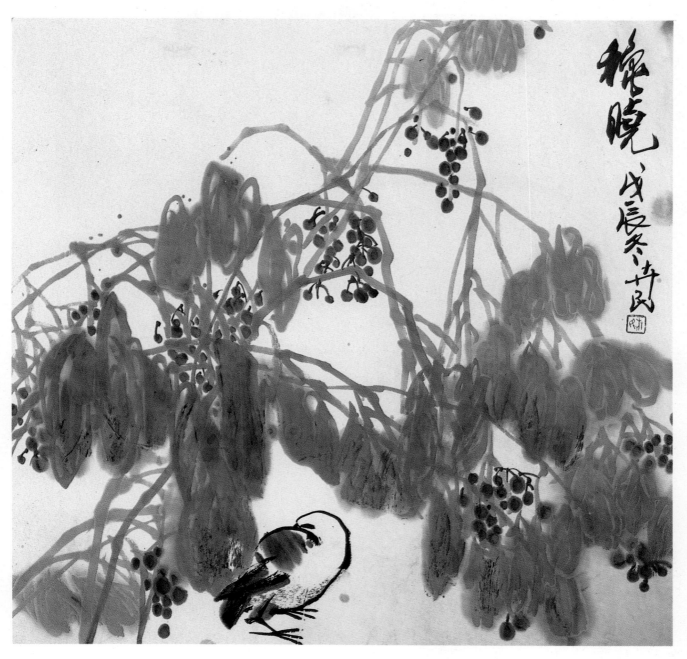

73　秋晓　　高卉民

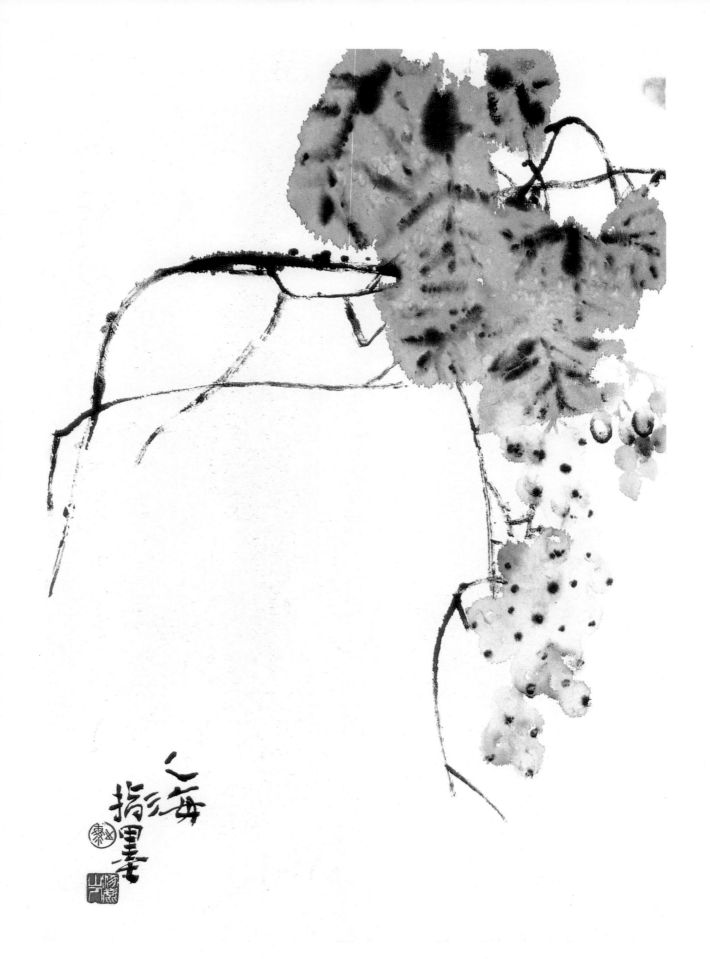

74 墨葡萄 王之海

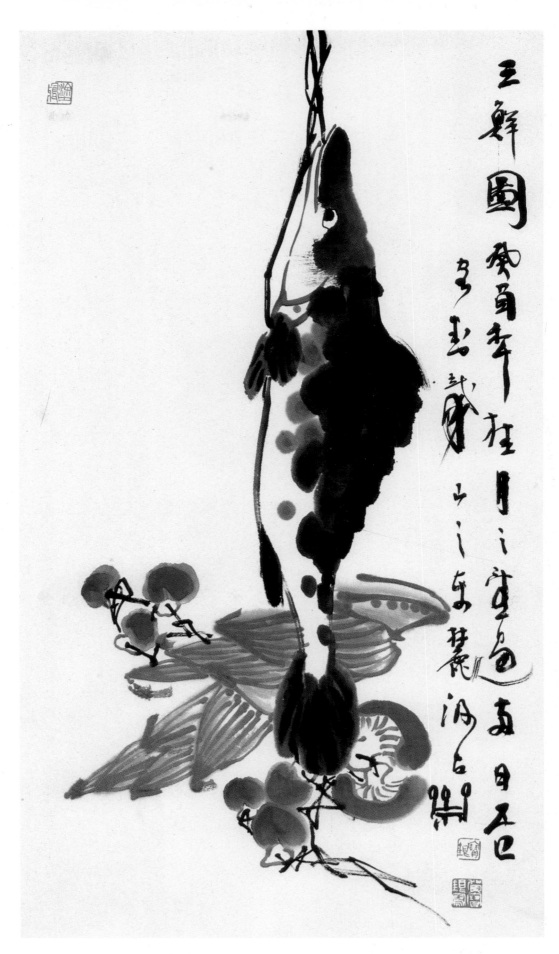

75　三鲜图　　贺宝银

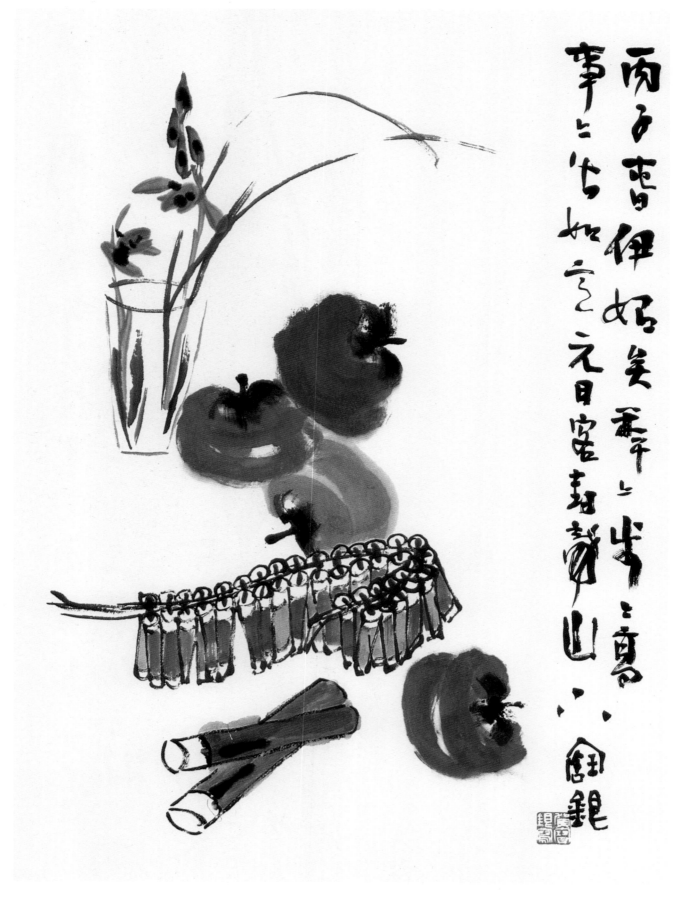

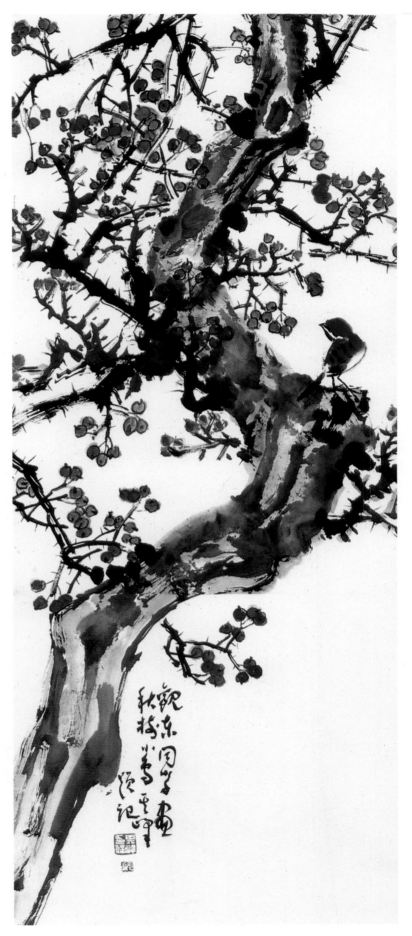

77 盼 阮观东

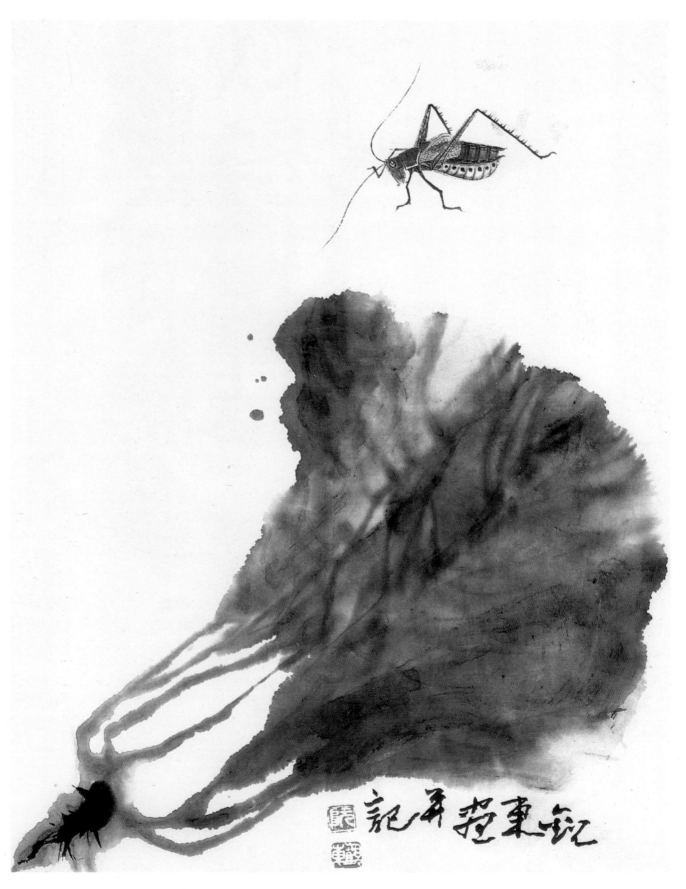

78　情趣　　阮观东

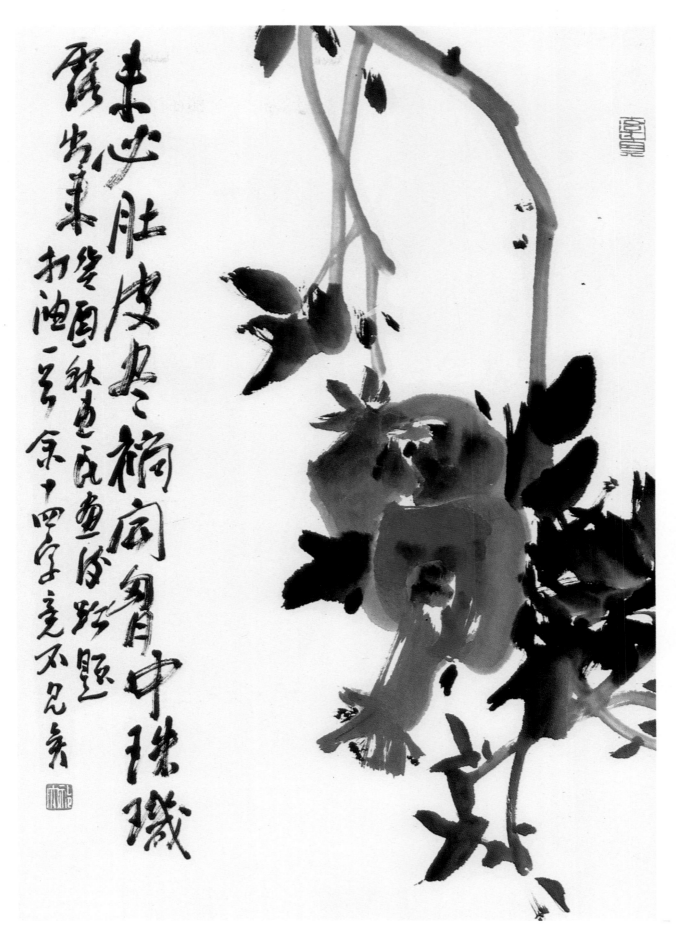

79 秋实图 祁惠民

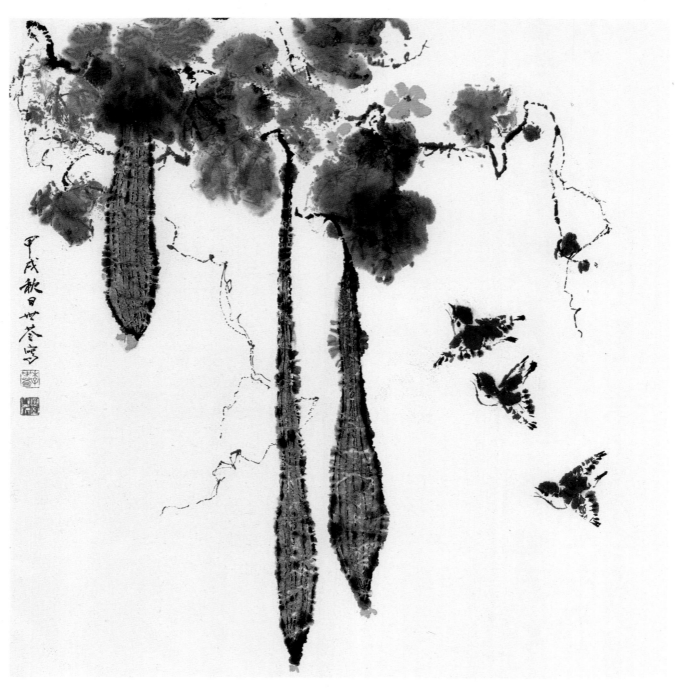

80 初秋 李世苓

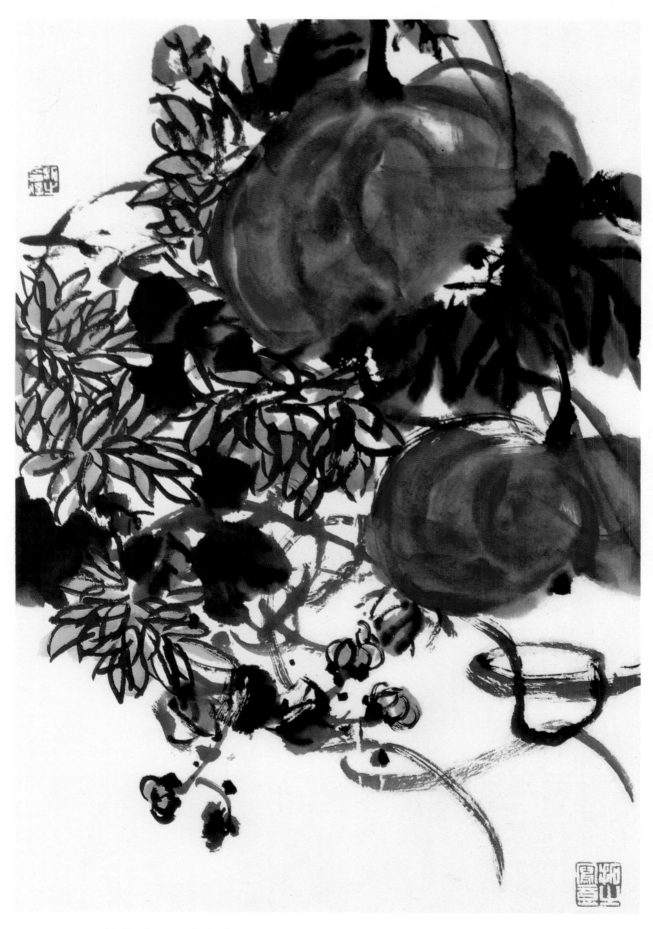

81　瓜熟菊香　　韩建设

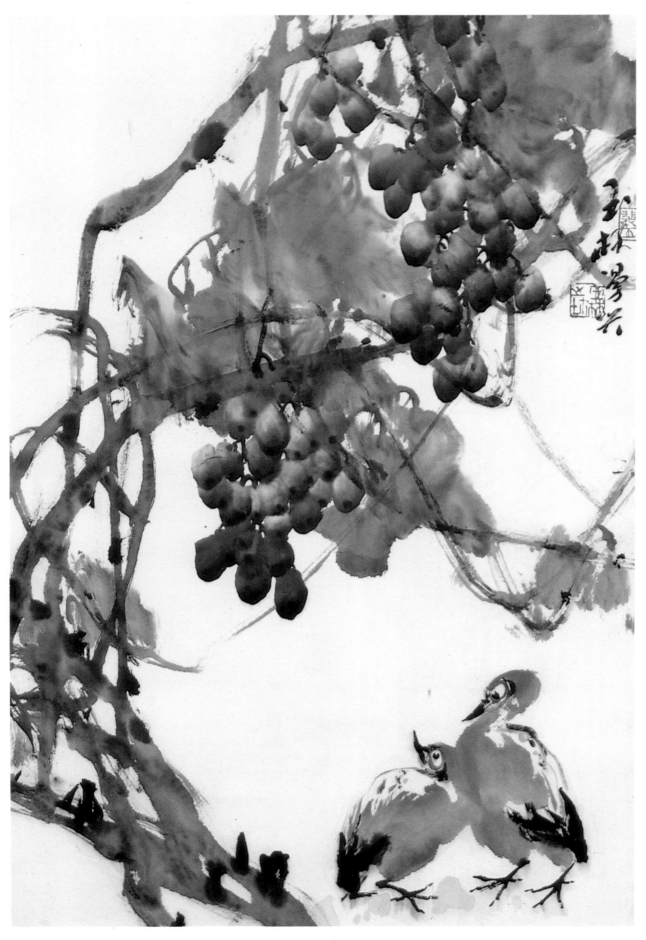

82 葡萄双鸟 裴玉林

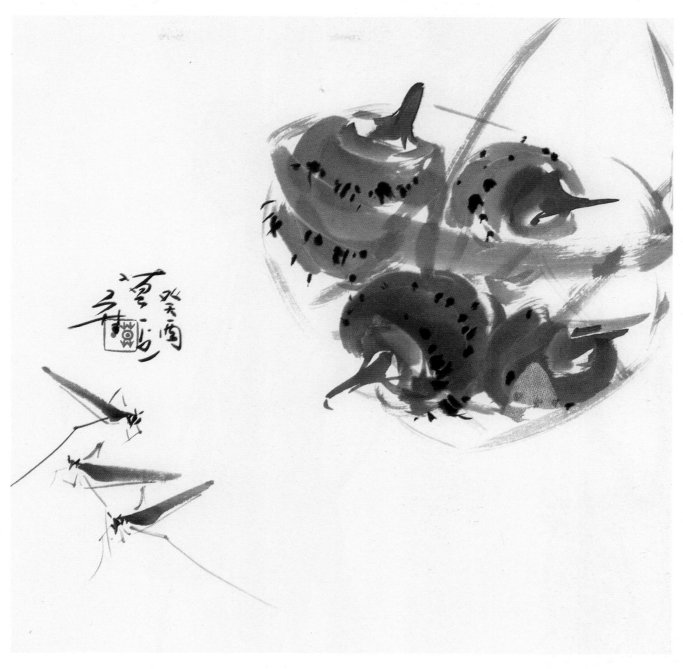

83　芋头草虫　　莫一点

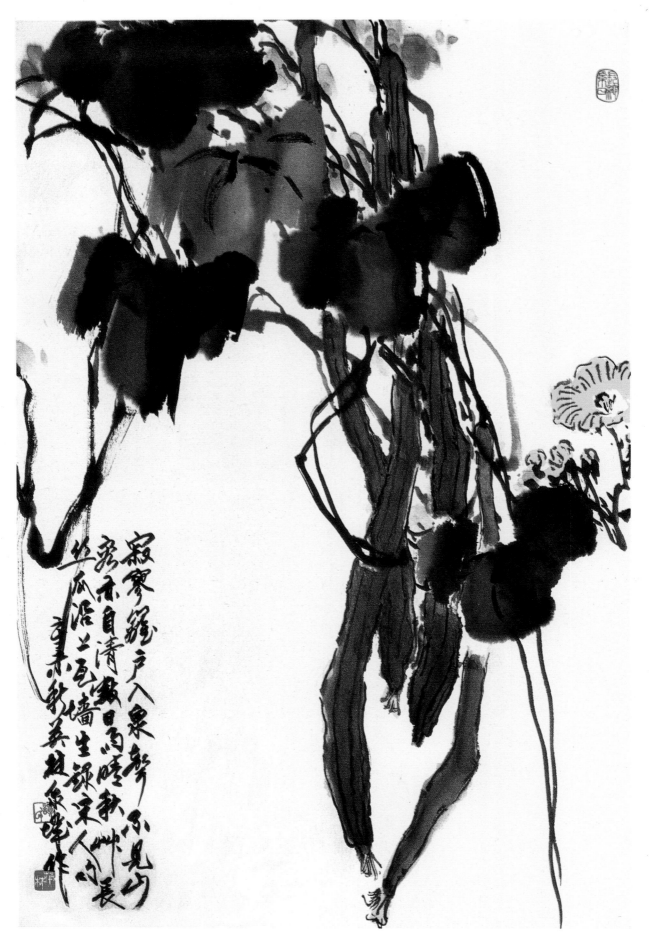

寂寥罗户入泉声
尔见山远客自清
意日高晴秋竹长
丝瓜沿瓦墙生绿
凉人心来歌英枝
保坪作

84　丝瓜　谭英林

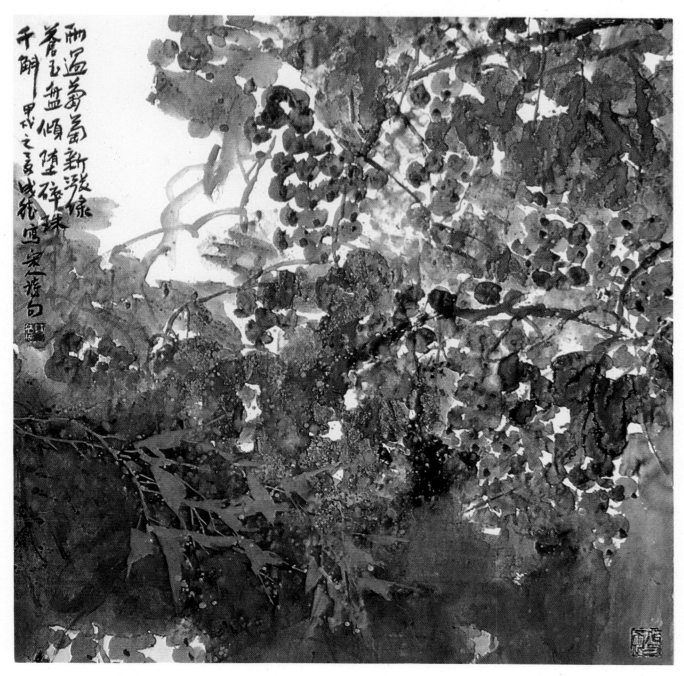

85　雨过葡萄新涨绿　宋承德

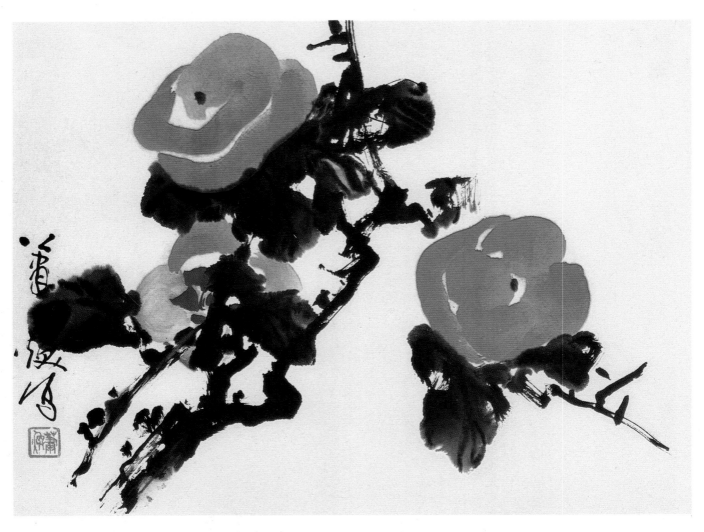

86　事事丰盛　　萧焕

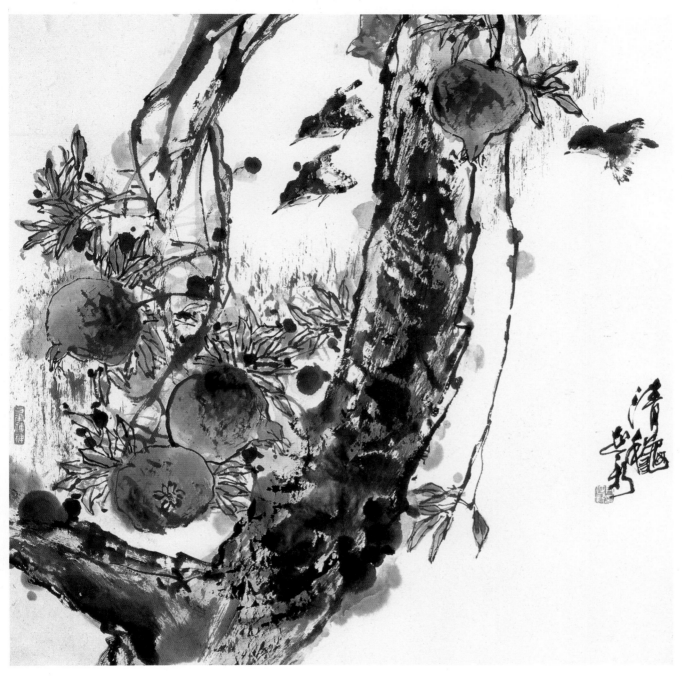

87　石榴山雀　尹延新

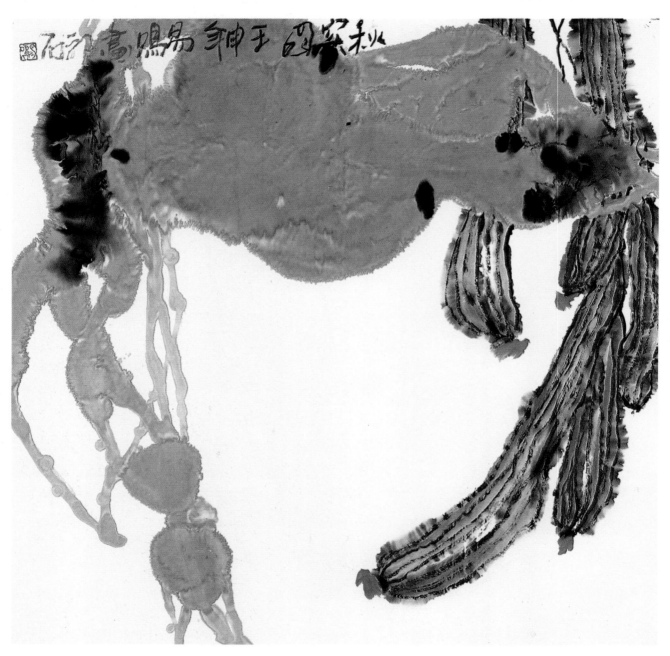

88　秋实图　　王国强

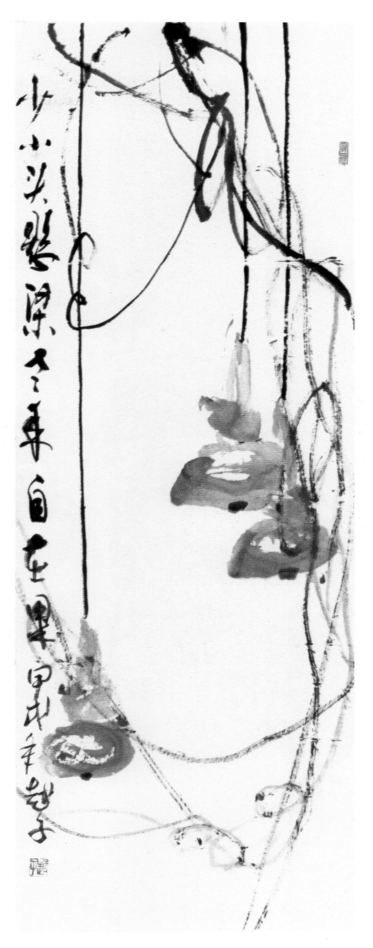

89　葫芦　陆越子

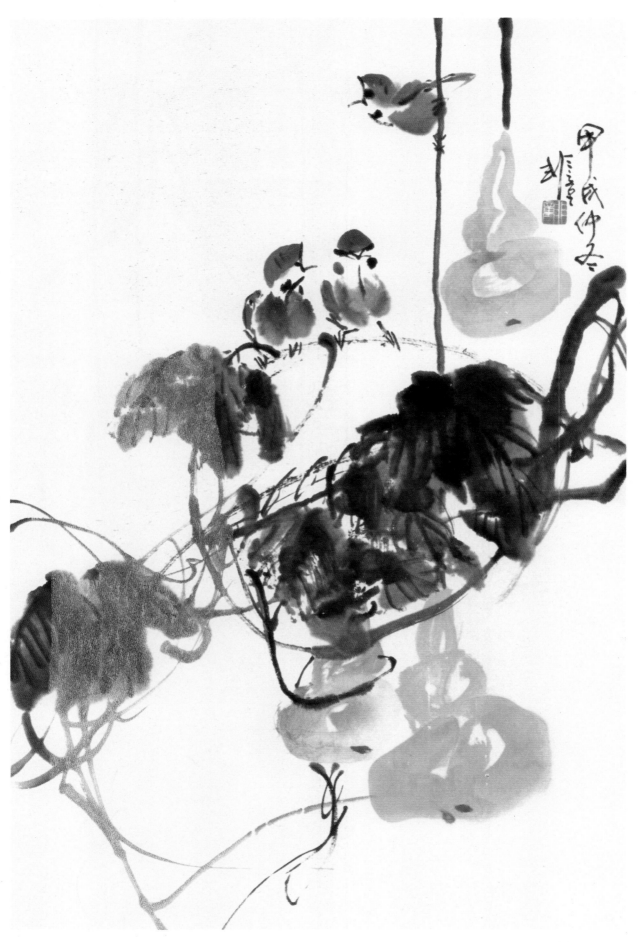

90　葫芦麻雀　周昭平

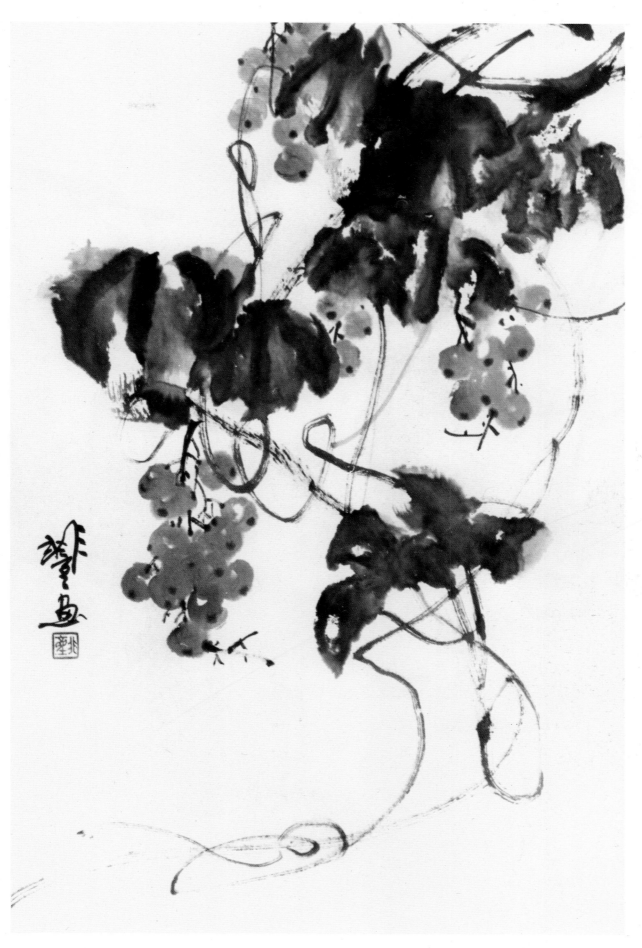

91　葡萄　　周昭平

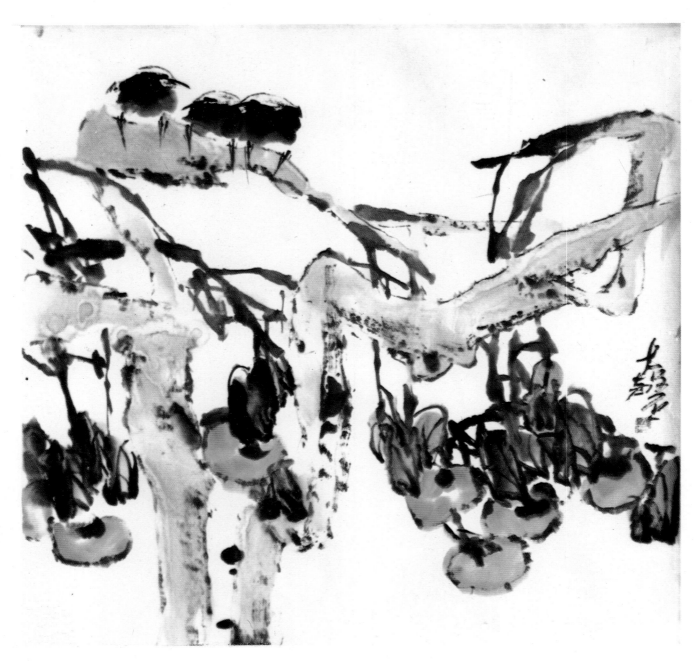

92　秋实　　张大庆

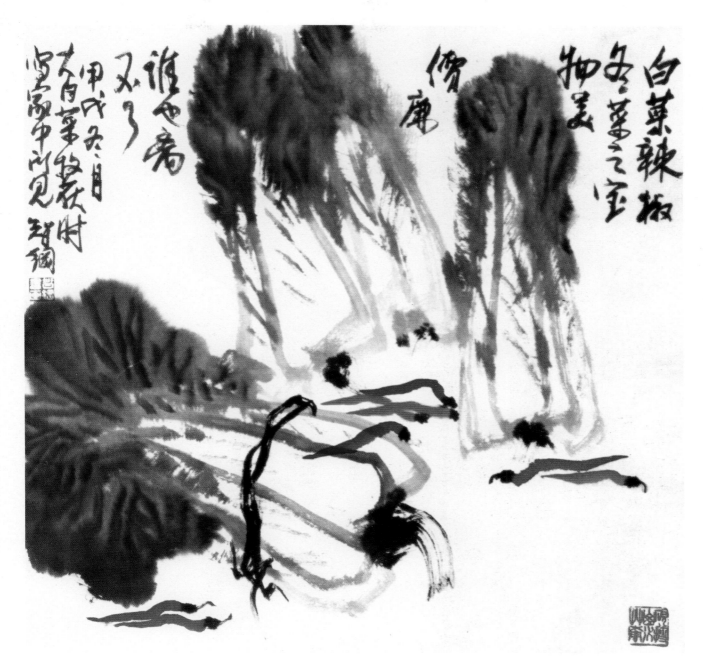

93 冬菜之宝 李智纲

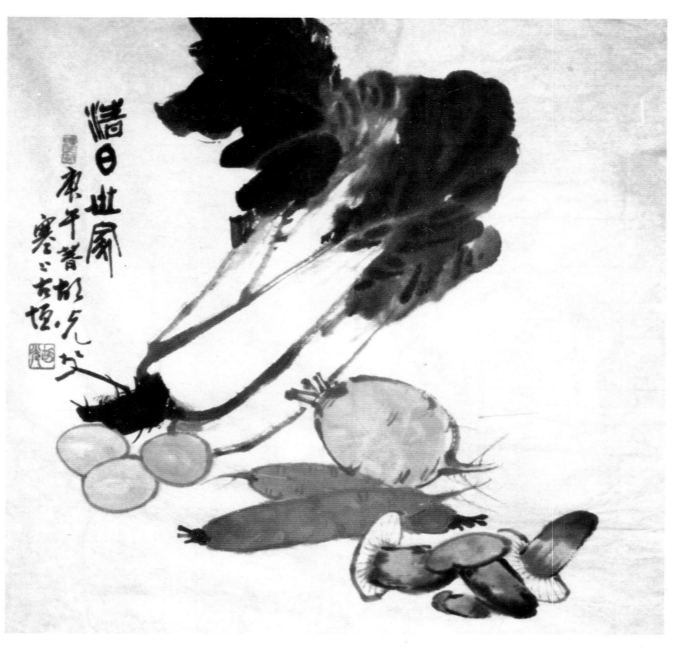

94　三鲜图　　胡光

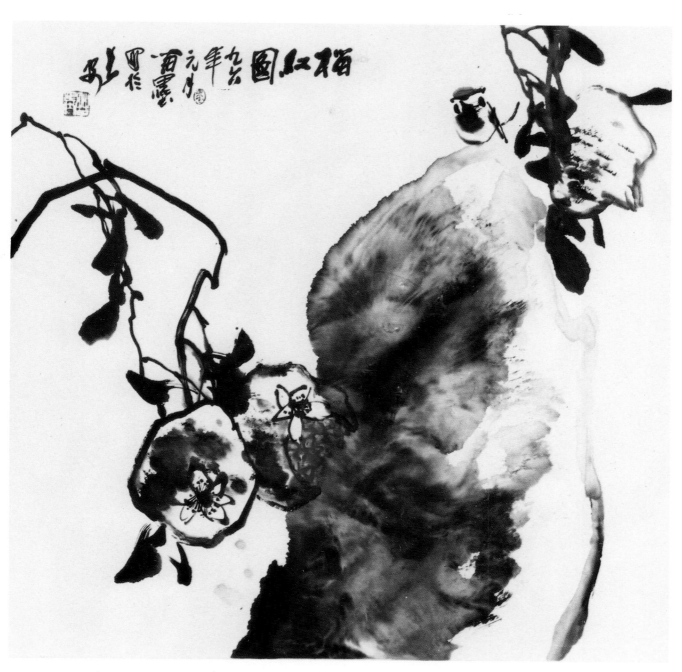

95 石榴 苗墨

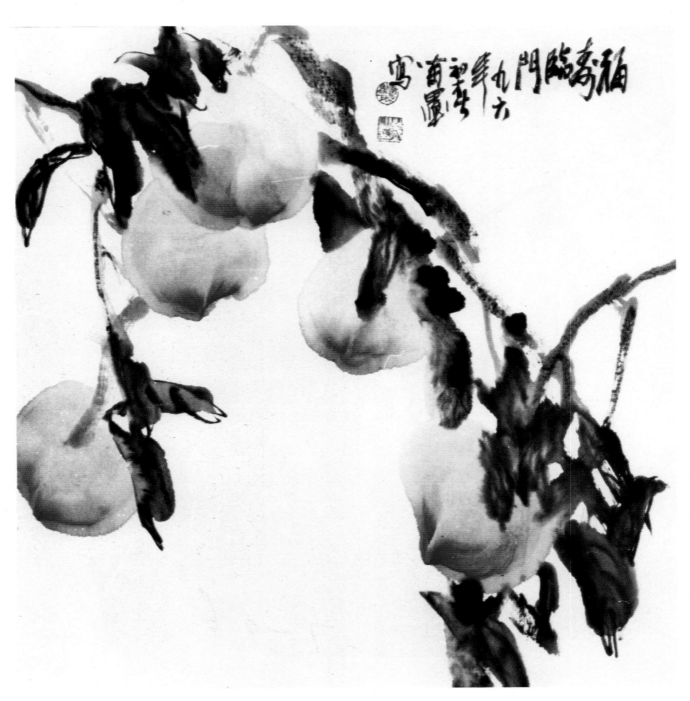

96　福寿临门　　苗墨

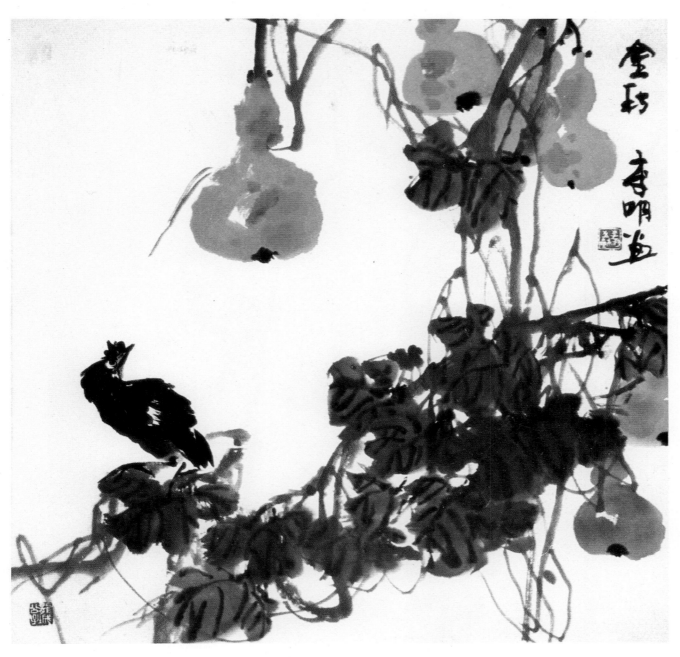

97 葫芦 李明

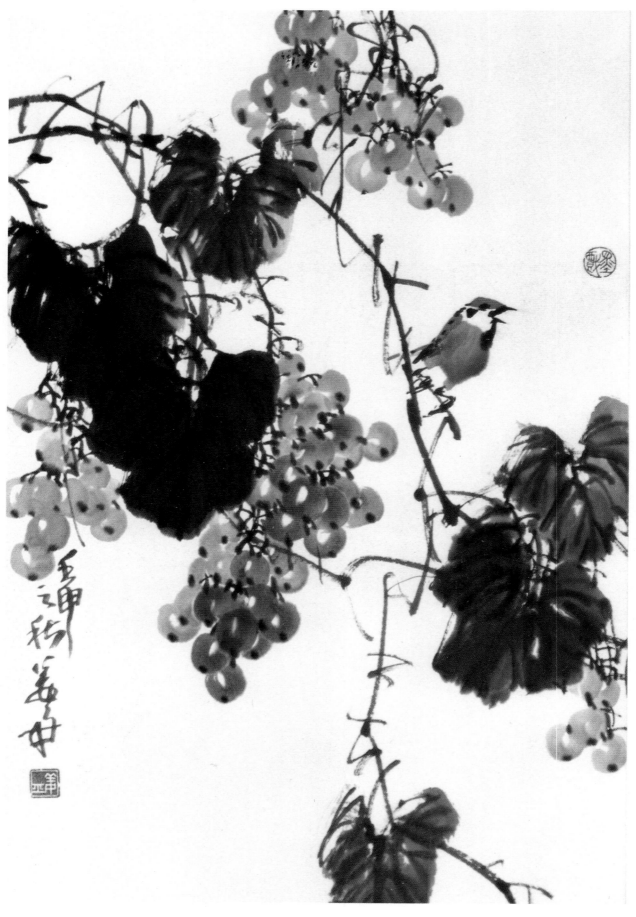

98　葡萄　　姜舟

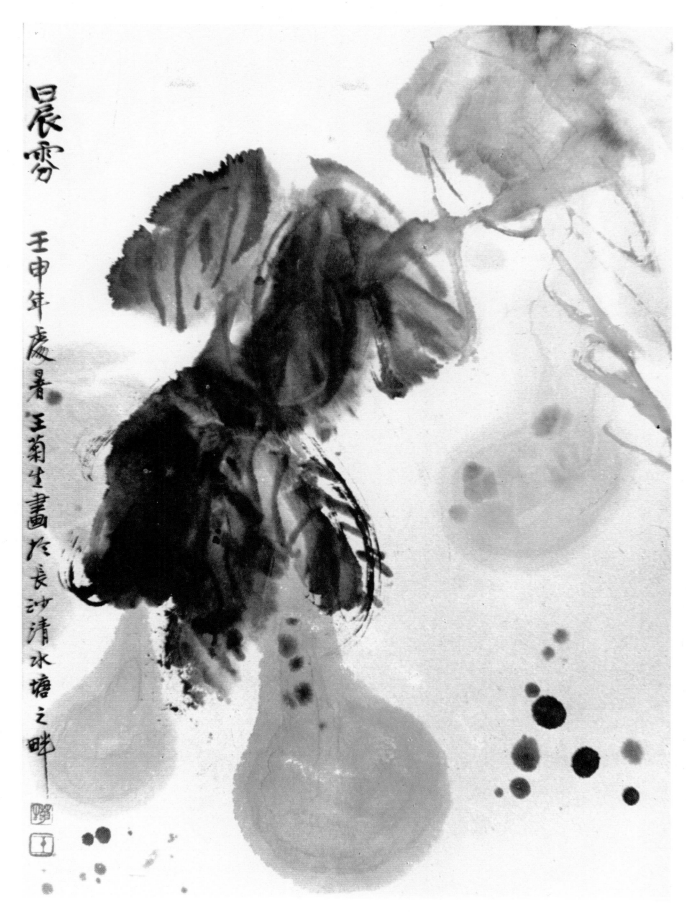

晨雾

壬申年盛暑
王菊生画於
长沙清水塘
之畔

99　晨雾　　王菊生

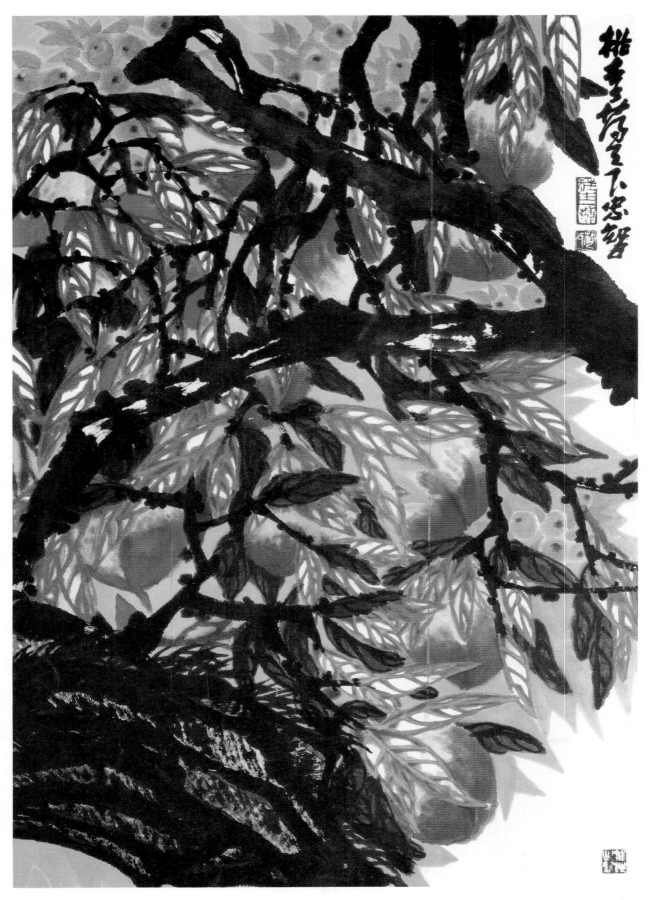

100　桃李　　梅忠智

（冀）新登字 002 号

策　　划：吴守明　王国强
责任编辑：王国强　吴守明
封面题字：孙其峰
封面设计：慈向群
版面设计：易鸣　海阳
作品拍摄：任国兴　敦竹堂

蔬 果 谱　　花鸟画谱丛书　　本社编

出版发行：河北美术出版社
地　　址：石家庄市北马路 45 号
　　　　邮政编码：050071
制版印刷：河北新华印刷二厂
开　　本：889×1194 毫米 1/16
印　　张：6.75
印　　数：1—5000
版　　次：1997 年 7 月第 1 版
印　　次：1997 年 7 月第 1 次印刷

定价：43 元
ISBN7-5310-0889-0/J·797